台歌謠

鋼琴演奏曲集

陳亮吟 · 編著

Taiwanese Songs Piano Collections

· 內容簡介 ·

※ 30首雋永的台灣民謠與廣受歡迎的台語歌曲，改編而成的鋼琴演奏曲集。

※ 維持原貌的編曲，大量使用具時代感的和聲，賦予台語民謠彈奏上的新意。

※ 編曲的難易度適中；多熟練，便能樂在其中。

※ 鋼琴左右手五線譜，精彩和聲編配。

※ 掃描QRCode，影音協助學習。

作者序············

　　我從小出生、居住於台南。父母親很注重教育，5歲起就開始學習西洋古典音樂，除了鋼琴外，也學過大提琴，國小時參加過學校的管弦樂團，曾多次在電台與電視節目等公開場合跟隨樂團做表演；台南家專音樂科（現今台南應用科技大學）畢業後遠赴日本，在大阪音樂大學器樂學科主修鋼琴4年；畢業後回台，曾在高中職兼任音樂教師，並從事鋼琴教學多年。

　　歲月匆匆，隨著生活歷練的增長，原本對台語歌謠很排斥的我，竟也開始對台灣歌謠產生了興趣，這或許也是對父母親的思念和懷念童年時代的移情作用吧？！

　　在我的主觀裡，我認為要用時代感去懷念屬於台灣的老文化，並賦予新意讓它能繼續傳承。我也曾經聽過有些編得很好，同時又兼具現代感的台灣民謠鋼琴曲，不過在視譜和技巧方面，並不是很多人能駕馭的，所以常發生曲高和寡的狀況，這也就是我想改編的主要動機。希望藉由我的方式改編這些台灣歌謠，讓它除了能保留本土文化外，還要有優美和獨特的現代感，同時也能兼具親和力。

　　這本《台語歌謠鋼琴演奏曲集》，除了收錄耳熟能詳的台灣民謠外，也有當時流行在民間的東洋歌曲，以及包含近二、三十年來已成經典的台語歌曲，和近幾年來廣受歡迎的台語流行歌曲，然而這些比較新的台語歌謠，正是反應出隨著時代的轉變，而形成的新台語音樂文化，當然也很具現代感。希望這些熟悉的曲調，能藉由琴聲，讓人得到心靈上的慰藉。

<div align="right">2020年9月·陳亮吟</div>

目錄.......
CONTENTS
..............

● 序 3

● 心情 / 潘越雲 詞：林邊 曲：小草 6

● 空笑夢 / 蔡振南 詞：武雄 曲：吳嘉祥 9

● 天黑黑 / 台灣民謠 詞：台灣北部唸謠 曲：林福裕 14

● 思念喲 / 江蕙、阿杜 詞：武雄、陳子鴻 曲：Uechi Masaaki 18

● 補破網 / 鳳飛飛 詞：李臨秋 曲：王雲峰 24

● 農村曲 / 方瑞娥 詞：陳達儒 曲：蘇桐 29

● 望春風 / 鄧麗君 詞：李臨秋 曲：鄧雨賢 32

● 雪中紅 / 王識賢、陳亮吟 詞：胡曉雯 曲：吳嘉祥 35

● 心花開 / 李千那 詞：阿弟仔 曲：阿弟仔 38

● 青蚵仔嫂 / 江蕙 詞：郭大誠 曲：台灣民謠/台東調 41

● 上水的花 / 蕭煌奇 詞：姚若龍 曲：蕭煌奇 44

● 查某囝仔 / 李千那 詞：陳宏宇 曲：蕭煌奇 50

● 搖嬰仔歌 / 蔡幸娟 詞：蕭安居、盧雲生 曲：呂泉生 56

● 桃花過渡 / 台灣民謠 詞、曲：台灣民謠 60

● 鼓聲若響 / 陳昇 詞、曲：陳昇 63

● 港都夜雨 / 洪榮宏（原唱：吳晉淮） 詞：呂傳梓 曲：楊三郎 68

思慕的人 / 洪榮宏　　　　　　　　　　　　詞：葉俊麟　曲：洪一峰　　**72**

為你活下去 / 荒山亮　　　　　　　　　　　　詞、曲：荒山亮　　**75**

女人的故事 / 江蕙　　　　　　　　　　　　詞：葉衍宏　曲：于冠華　　**78**

甲你攬牢牢 / 江蕙　　　　　　　　　　　　詞、曲：江蕙　　**82**

安平追想曲 / 鄧麗君　　　　　　　　　　　詞：陳達儒　曲：許石　　**86**

純情青春夢 / 潘越雲　　　　　　　　　　　詞：陳昇　曲：鄭文魁　　**90**

趁我還會記 / 荒山亮　　　　　　　　　　　詞、曲：荒山亮　　**95**

草蜢弄雞公 / 台灣民謠　　　　　　　　　　詞、曲：臺灣民謠　　**98**

黃昏的故鄉 / 文夏　　　　　　　　　　　　詞：文夏　曲：中野忠晴　　**102**

愛你無條件 / 黃乙玲　　　　　　　　　　　詞：許常德　曲：游鴻明　　**106**

落大雨彼日 / 鄭日清　　　　　　　　　　　詞：葉俊麟　曲：佐伯としお　　**110**

繁華攏是夢 / 江蕙(原唱：陳美鳳、伍浩哲)　　詞、曲：游鴻明　　**114**

天頂的月娘 / 許景淳　　　　　　　　　　　詞、曲：潘芳烈　　**118**

可憐戀花再會吧 / 葉啟田(洪一峰)　　詞：葉俊麟　作曲：上原げんと　　**122**

影音使用說明

本公司鑒於數位學習的靈活使用趨勢，提供讀者更輕鬆便利之學習體驗，
欲觀看教學示範影片，請參照以下使用方法：

彈奏示範影片以 QR Code 連結影音串流平台（麥書文化官方 YouTube 頻
道）學習者可利用行動裝置掃描書中 QR Code，即可立即觀看所對應之彈
奏示範。另可掃描右方 QR Code，連結至示範影片之播放清單。

影片播放清單

心情

作詞：林邊　作曲：小草　演唱：潘越雲

OP：Rock Music Publishing Co.,Ltd.　SP：Rock Music Publishing Co.,Ltd.

前奏的第一小樂句終止在E7sus4，後樂句的下行和弦低音進行是 A－G－F#－F－E，其和弦分別為Am、
Am/G、D/F#、F、Em7，其中的F#可當作經過音。樂曲中各樂段的和弦進行，除了明朗的間奏樂段（33小節）
是第三級和弦開始外，其它都是一級主和弦開始。樂曲結構單純，和弦進行也很常規。

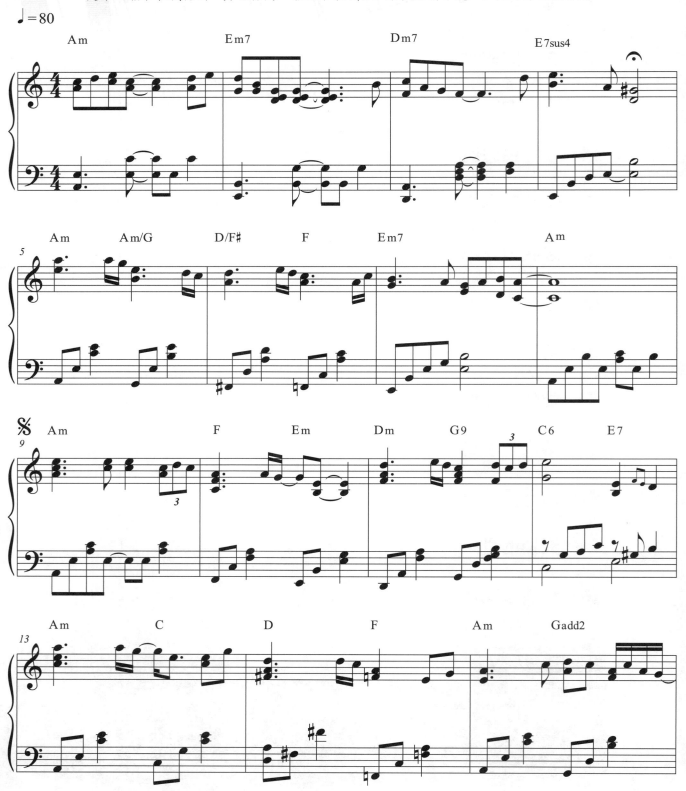

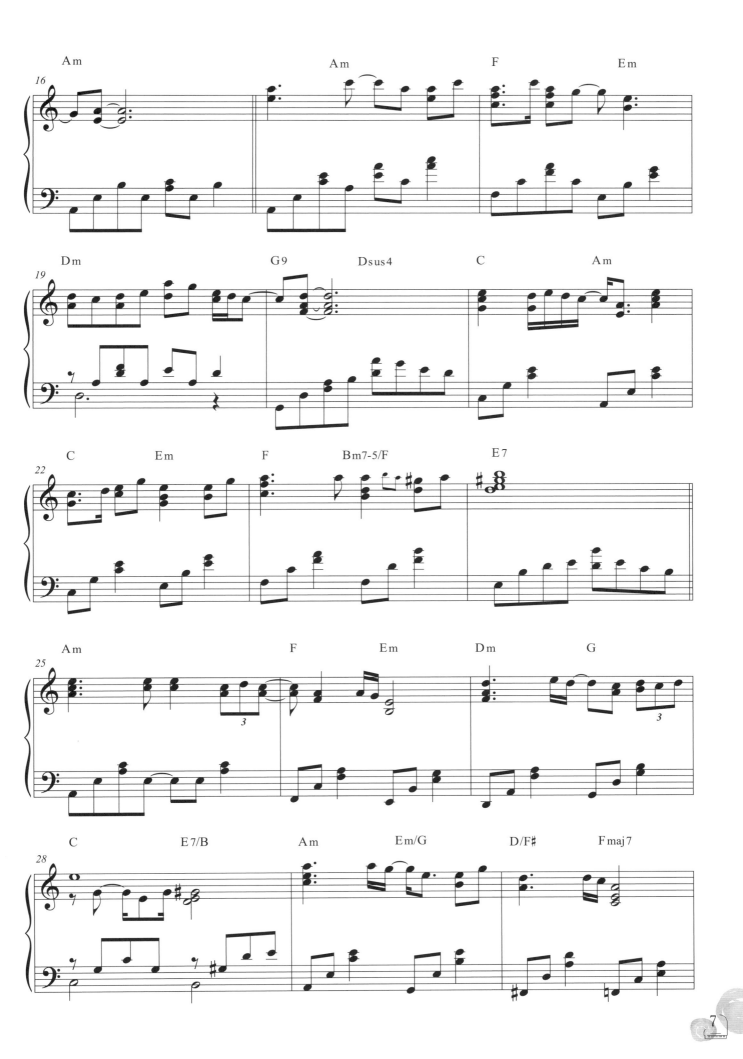

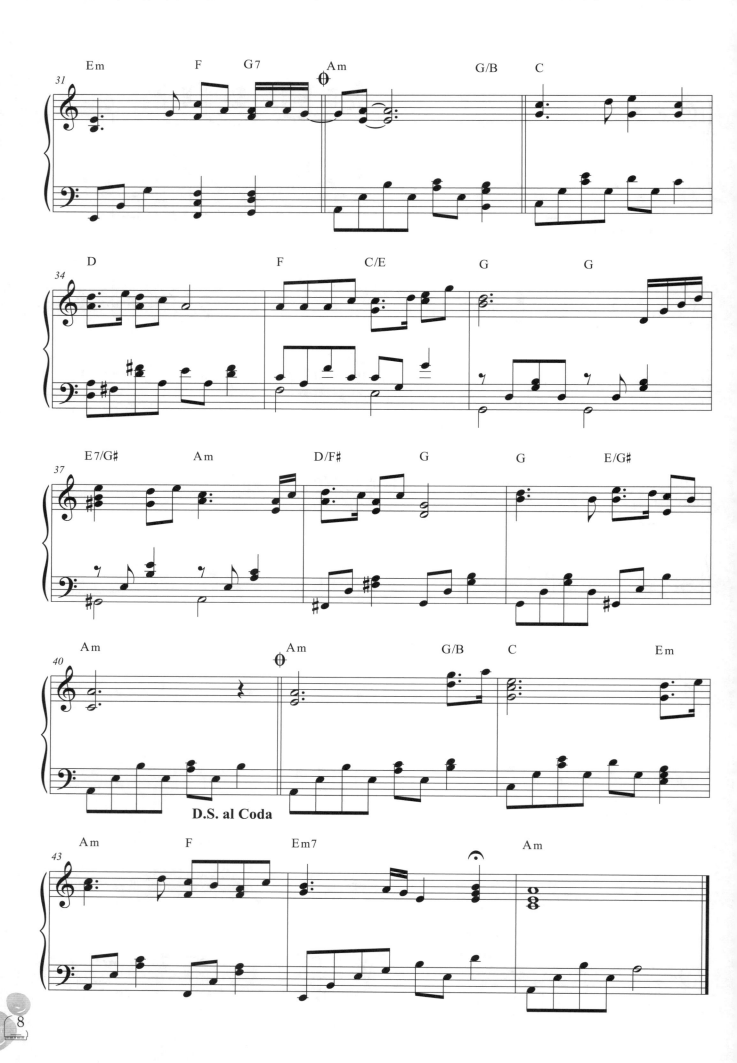

空笑夢

作詞：武雄　作曲：吳嘉祥　演唱：蔡振南
OP：金圓企業股份有限公司

前奏開始的Fmaj7和E♭maj7連續兩個大七和弦往下進行到D♭，它們的根音是全音關係，這樣的和弦進行讓調性有不確定感，也有著獨特的飄渺氛圍。間奏開始連續Bm7-5的轉位和原位，也製造出空虛惆悵的感覺。
主歌段落的伴奏型態是採用搖滾風的強烈節奏，彈奏時要注意重音的落點及踏板的使用。

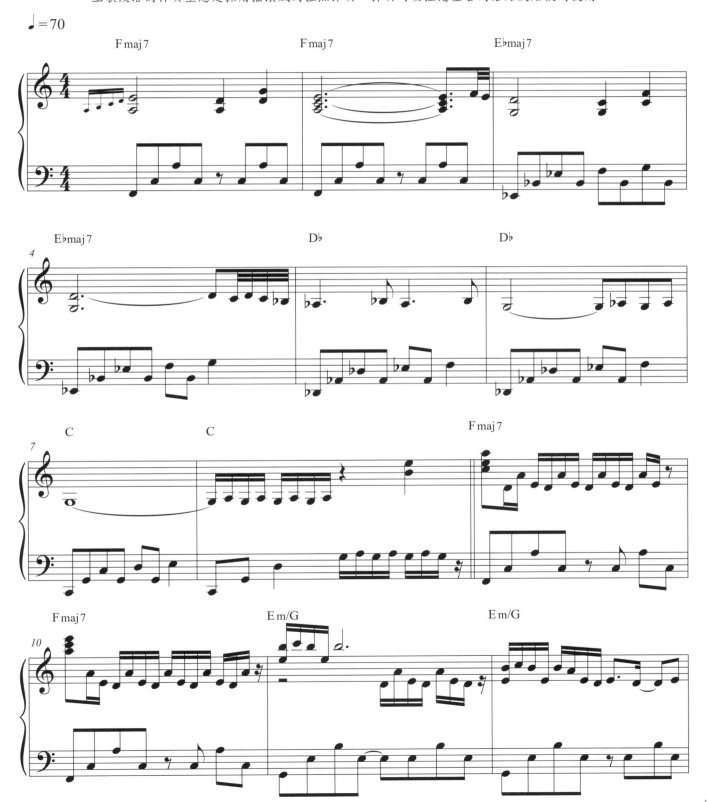

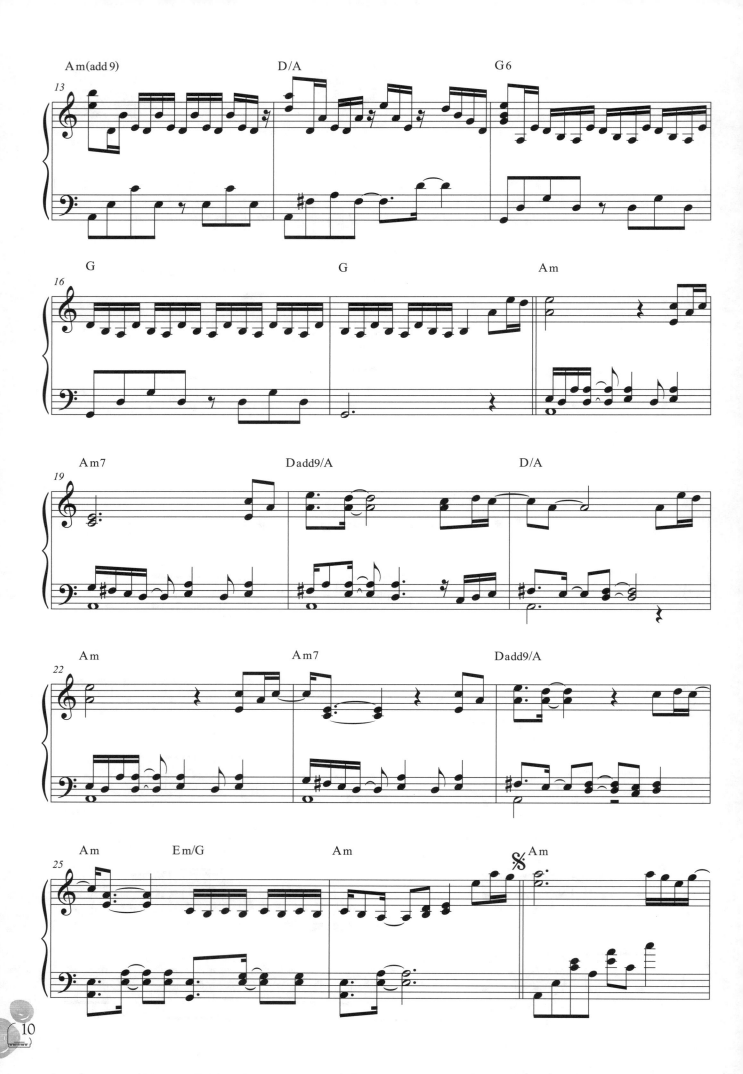

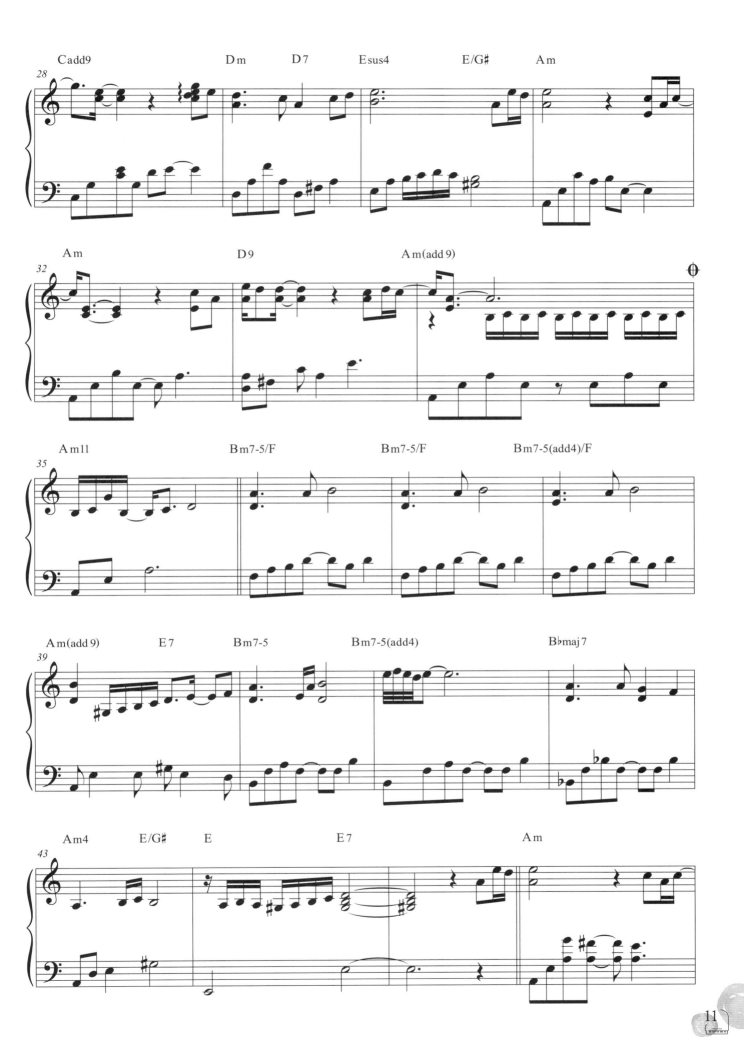

D.S. al Coda

天黑黑

作詞：台灣北部唸謠　作曲：林福裕

OP：台北音樂教育學會　SP：常夏音樂經紀有限公司

· 數位學習 ·

此首鋼琴曲的編排，筆者是用比較強烈又緊湊的節奏來加強表現樂曲的活潑，但純樸依舊，
只是熱鬧趣味更加濃烈了。

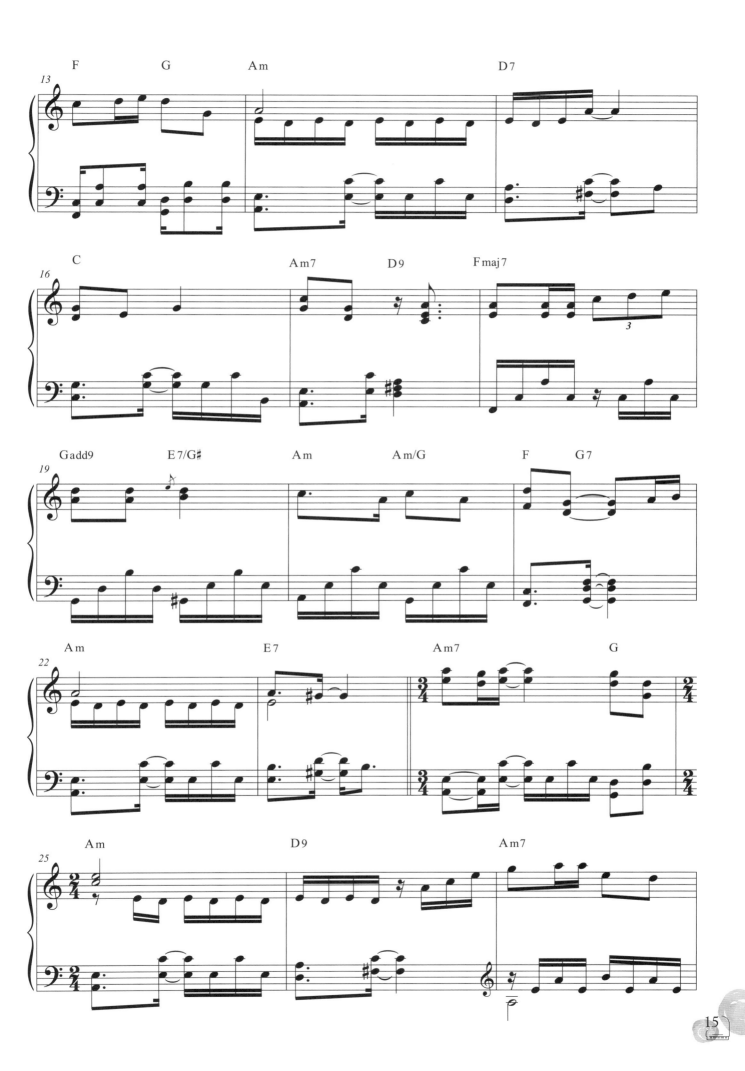

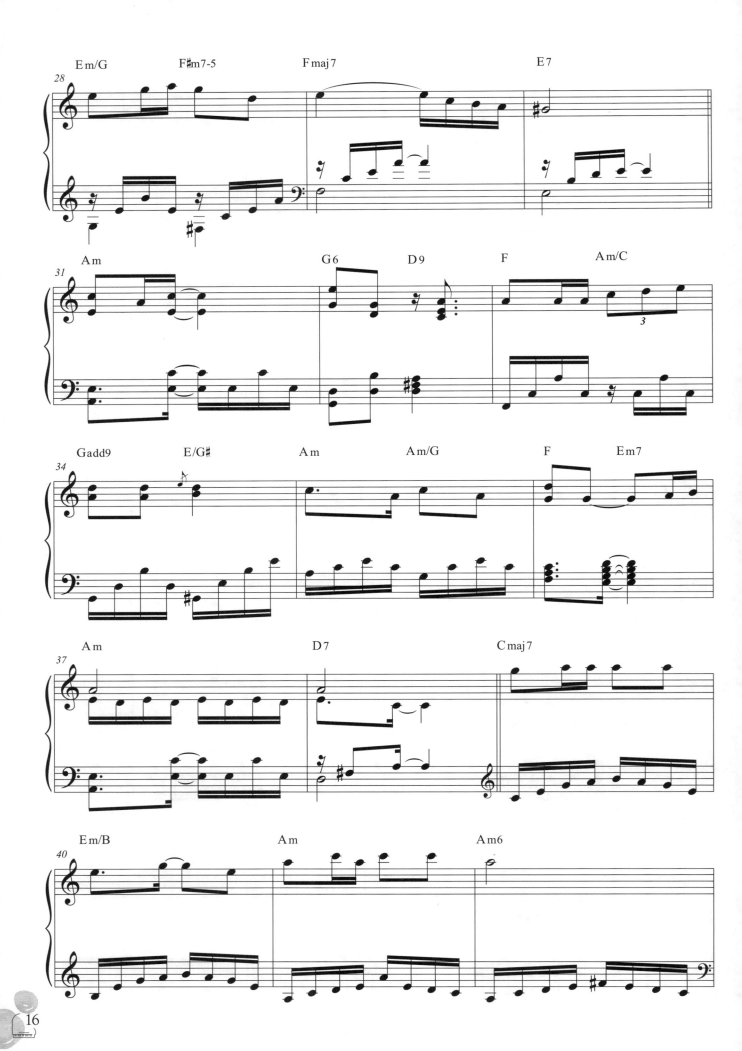

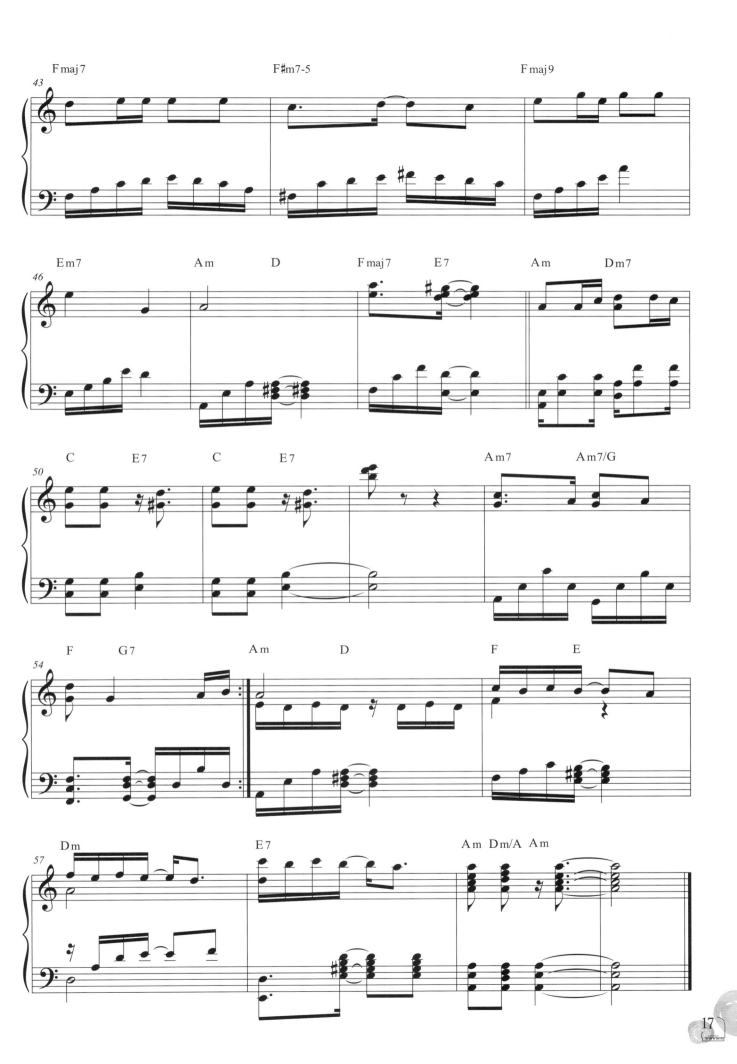

思念喲

作詞：武雄、陳子鴻　作曲：Uechi Masaaki　原曲《ファムレウタ》
演唱：江蕙&阿杜

· 數位學習 ·

主歌是重覆著有相同動機和元素的樂句所構成的樂段，在第30小節的A7和弦，是和聲小音階的第五級和弦。
　弱起拍的副歌段落始於第49小節，這段也是重覆著兩個樂句，只是兩句互應的句尾終止和弦不一樣。
（註：自然小音階與和聲小音階的不同處是在於和聲小音階的第七音有升高半音，有導音的作用，而D小調的導音即C#。）

♩=110

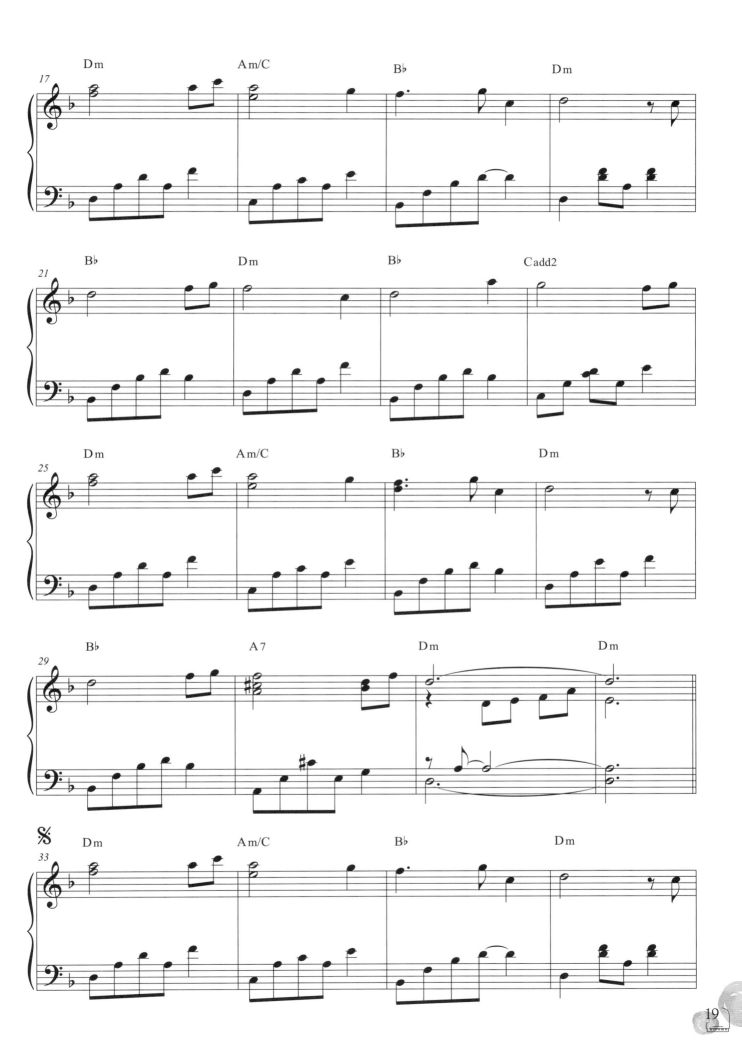

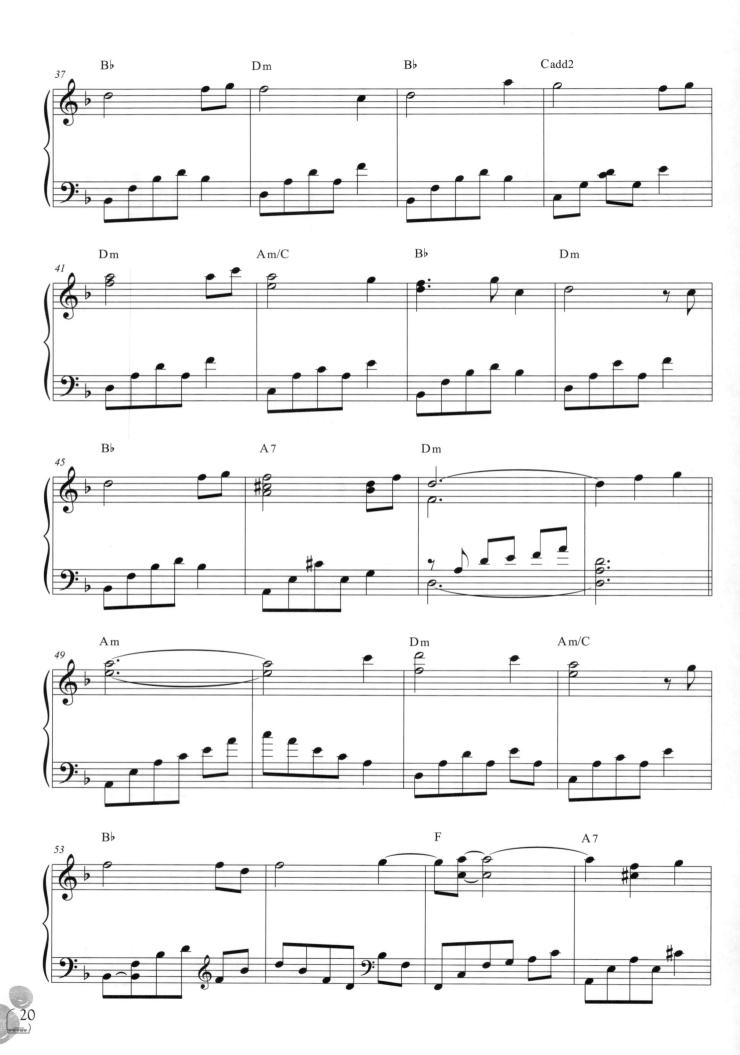

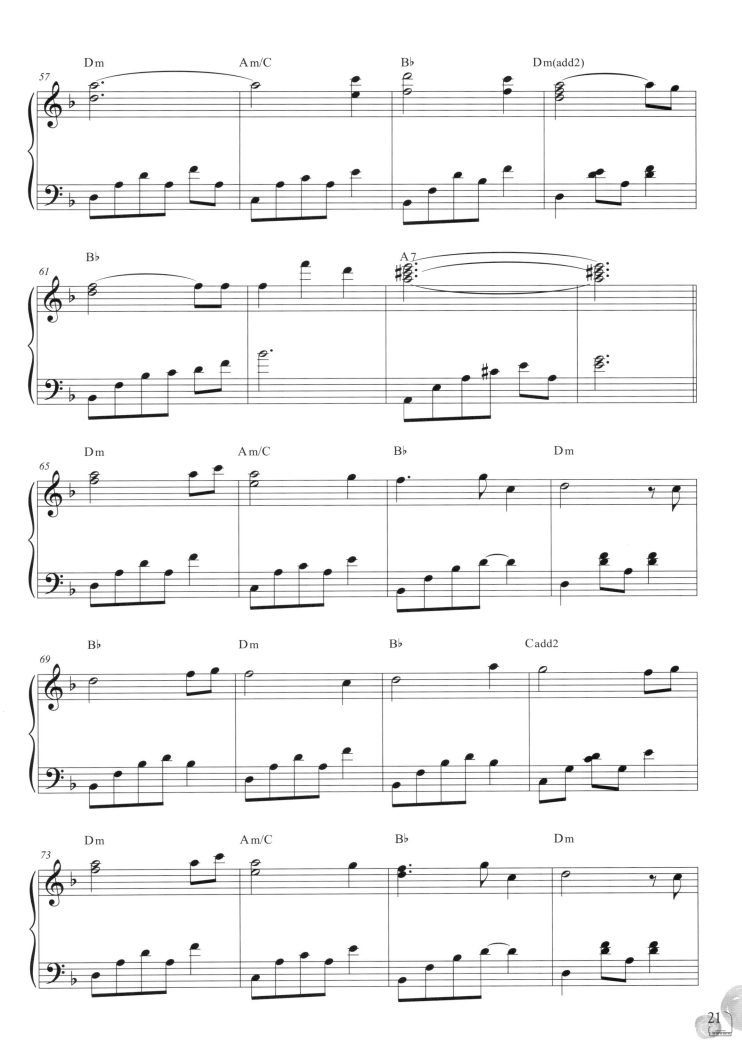

21

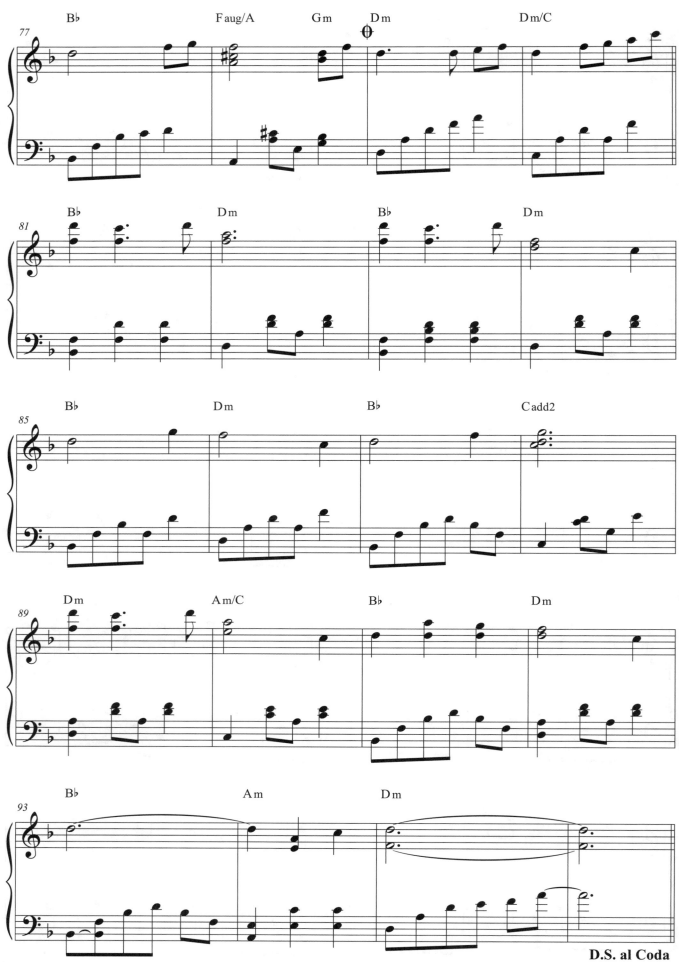

D.S. al Coda

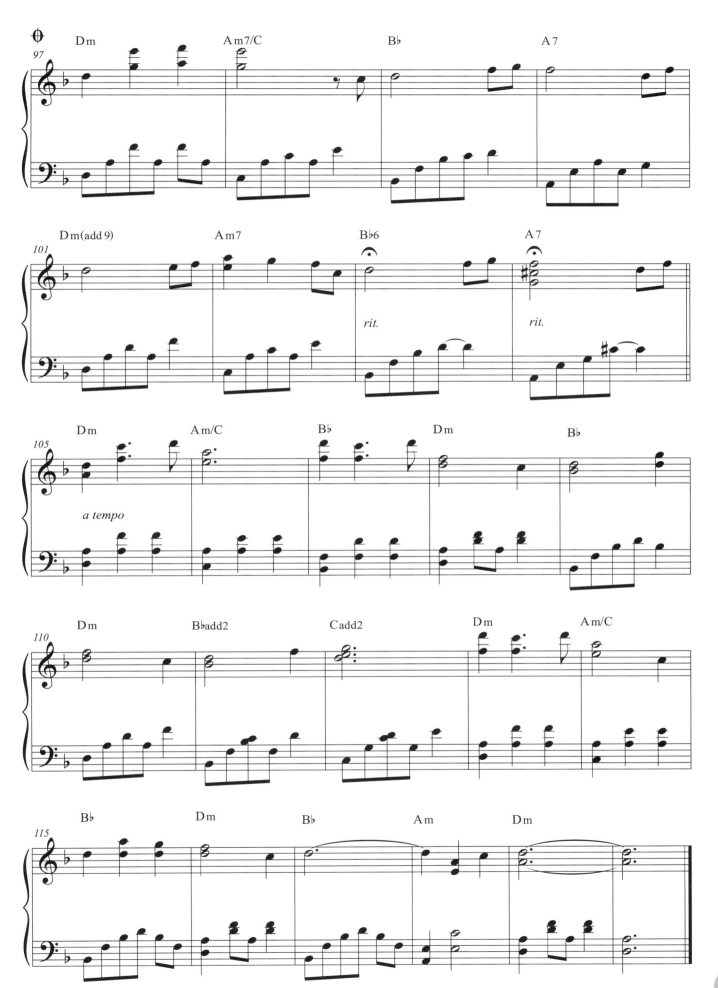

補破網

作詞：李臨秋　作曲：王雲峰　演唱：鳳飛飛
OP：Universal MS Publ Ltd Taiwan

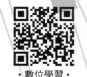

· 數位學習 ·

在鋼琴的編製上是從原來的G大調轉移到C大調。主旋律間搭配些許迂迴的琶音，
也增添了些浪漫的新意。

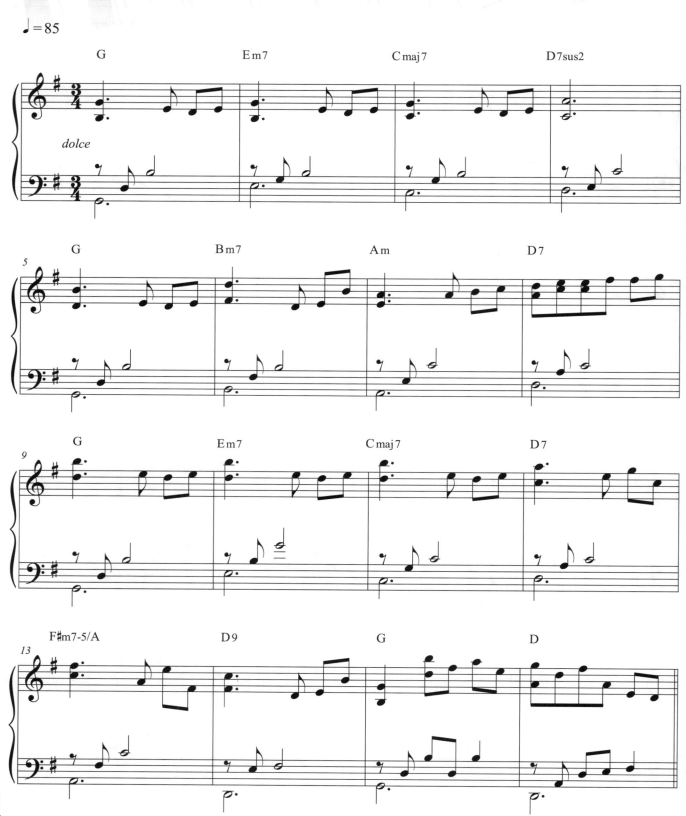

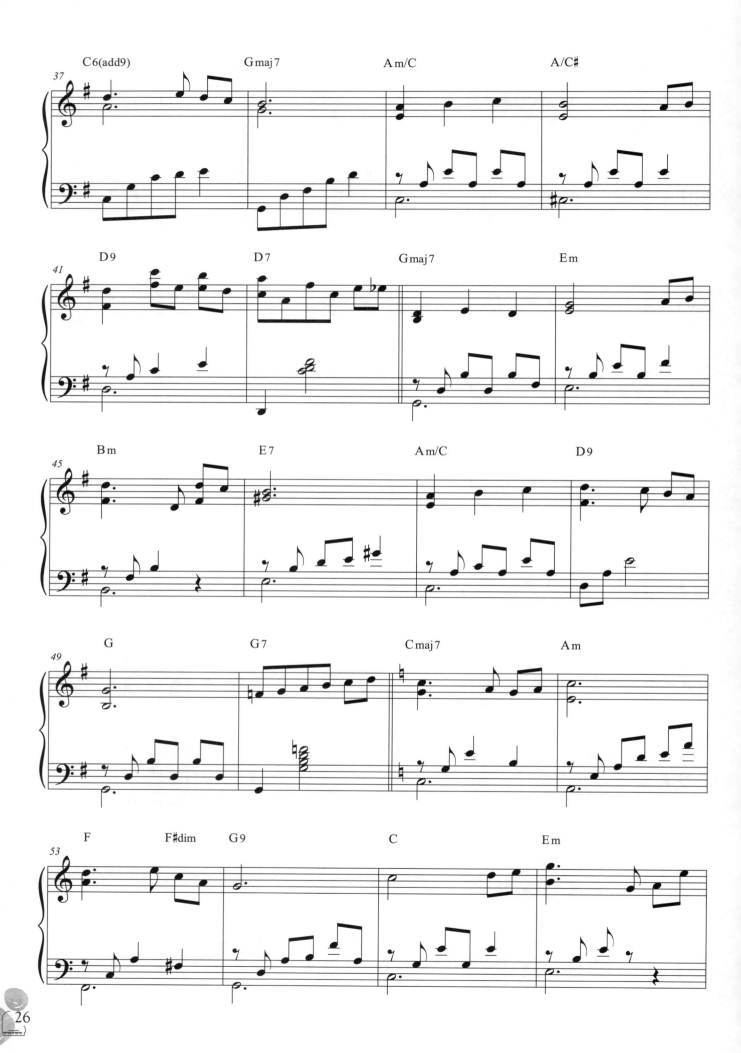

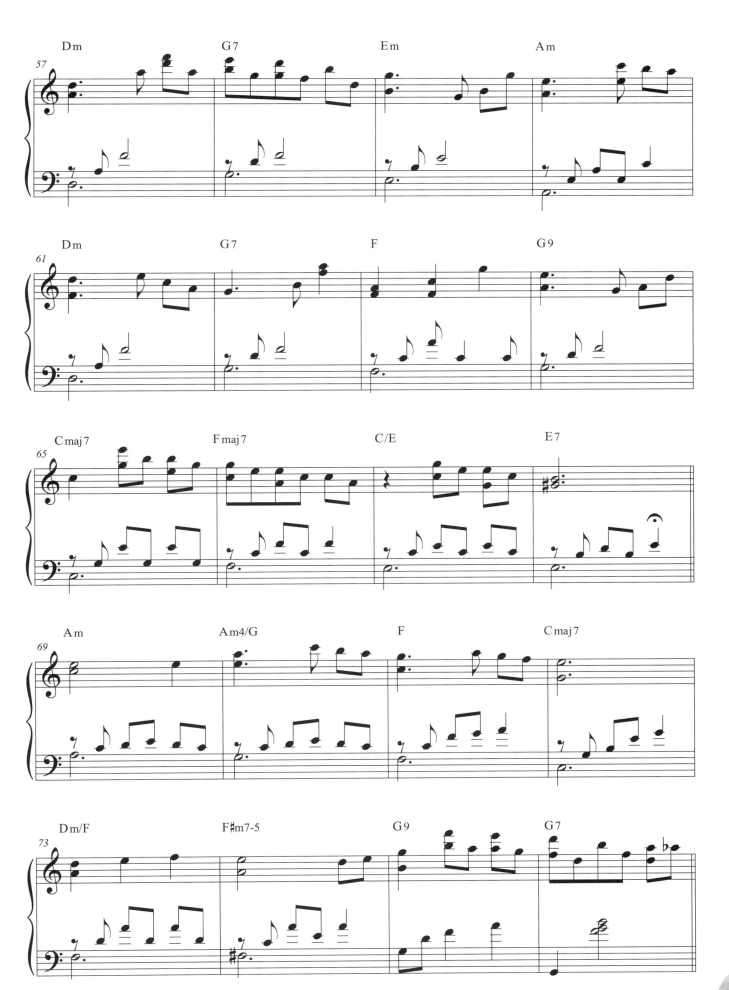

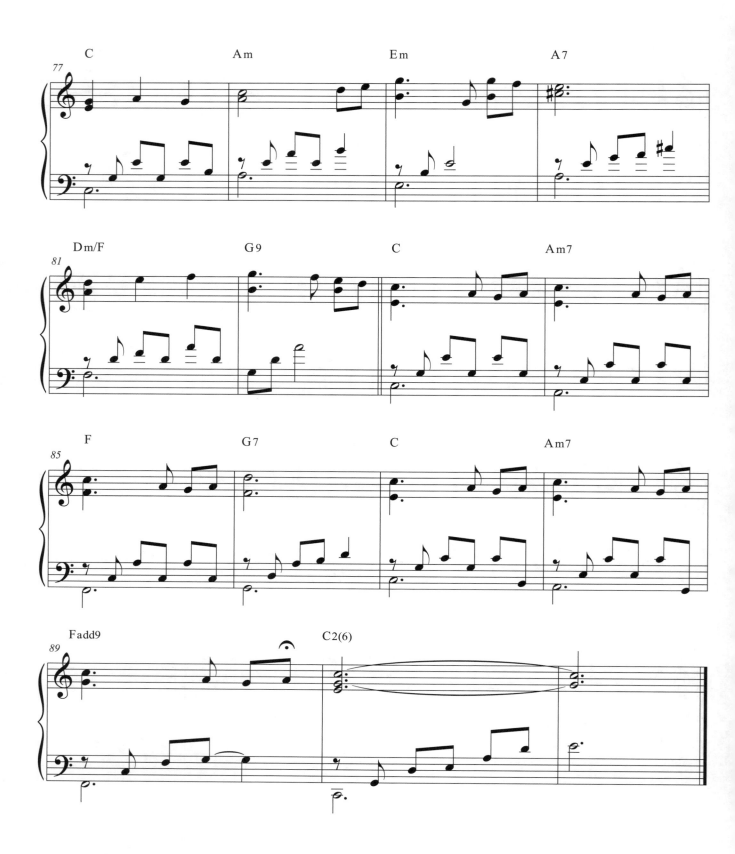

農村曲

作詞：陳達儒　作曲：蘇桐　演唱：方瑞娥

·數位學習·

鋼琴曲編排安靜緩慢的前奏是表現清晨太陽的初升，第二小節高音部是公雞的晨啼，再來也是
太陽持續東昇，加上此起彼落公雞的晨啼後就進入主題，尾奏時與前奏雷同，但少了公雞啼，
代表的是辛勞農事後的日落而息。

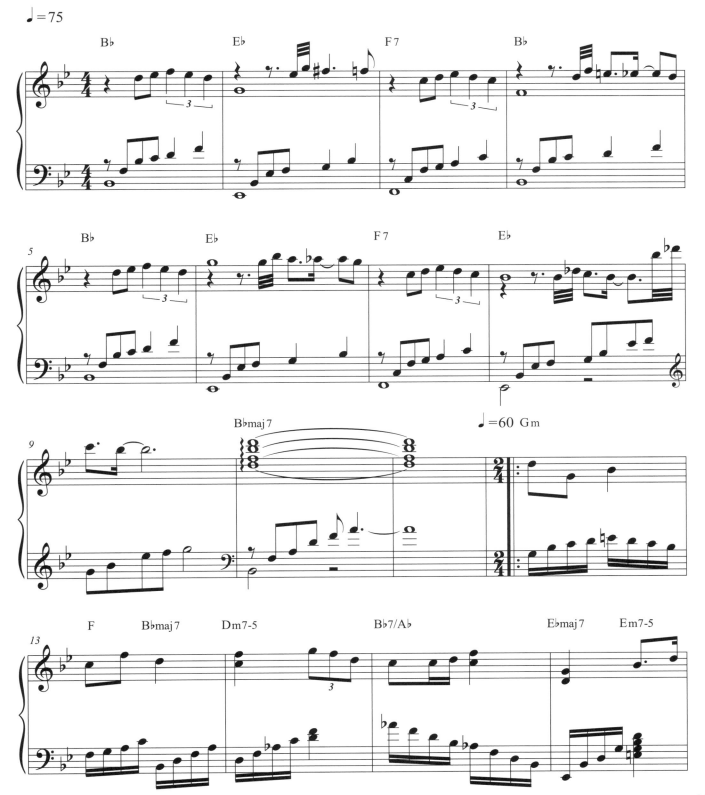

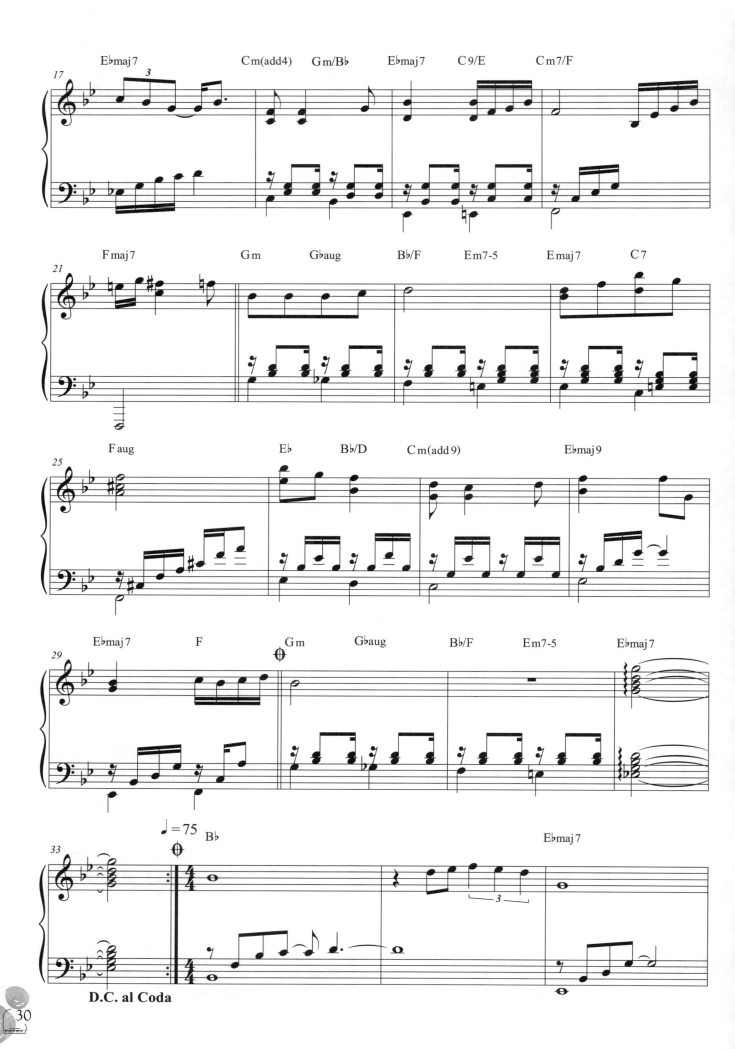

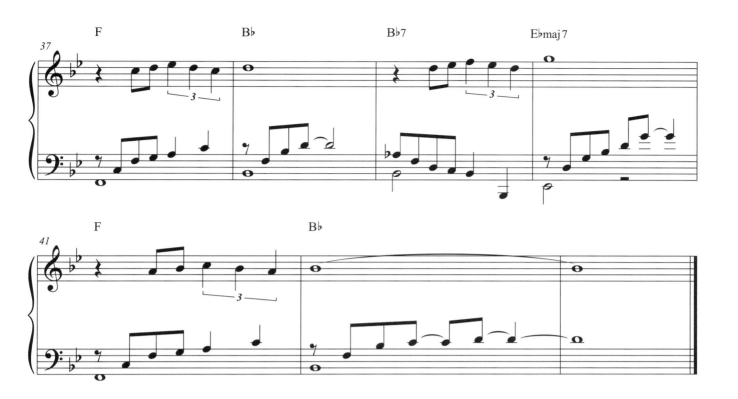

望春風

作詞：李臨秋　作曲：鄧雨賢　演唱：鄧麗君

OP：Universal MS Publ Ltd Taiwan

鋼琴曲的編製是前奏後，進入一段完全的主題後，再進入另一段同樣完全的主題時，節奏上做了改變，迂迴穿梭在琶音的主旋律裡也有著搖擺的感受。更增添了樂曲的華麗與浪漫。

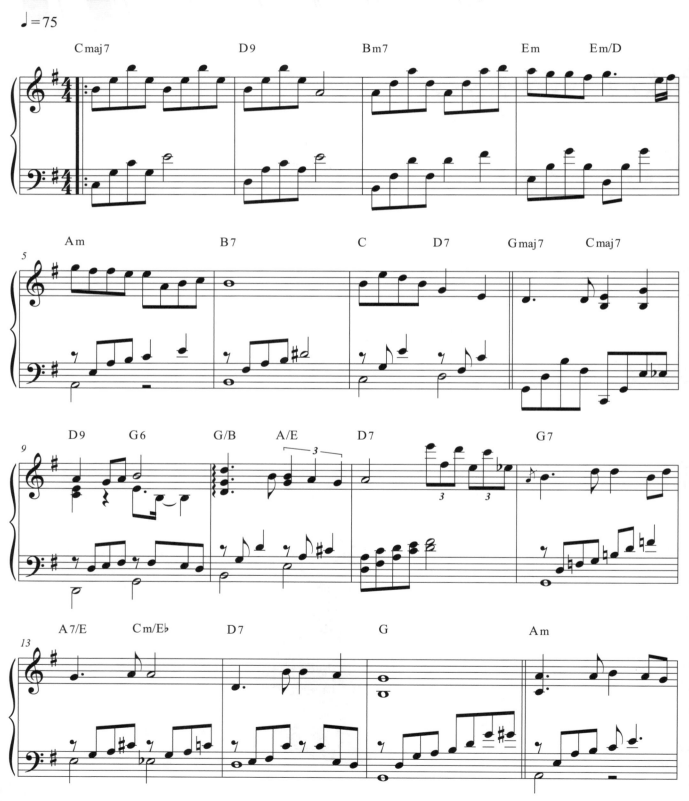

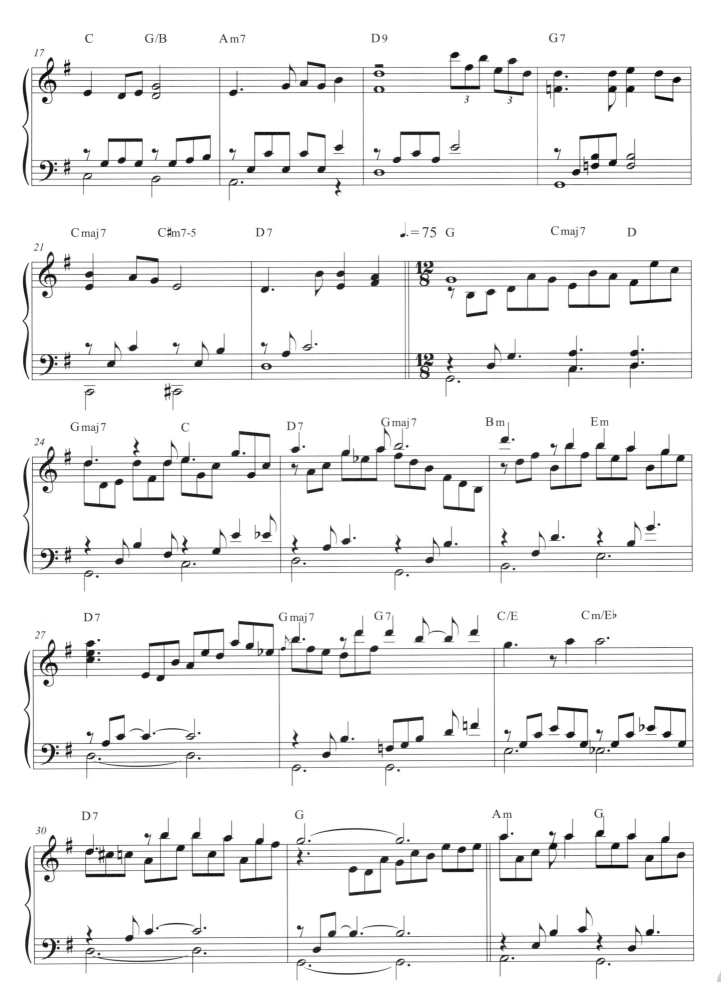

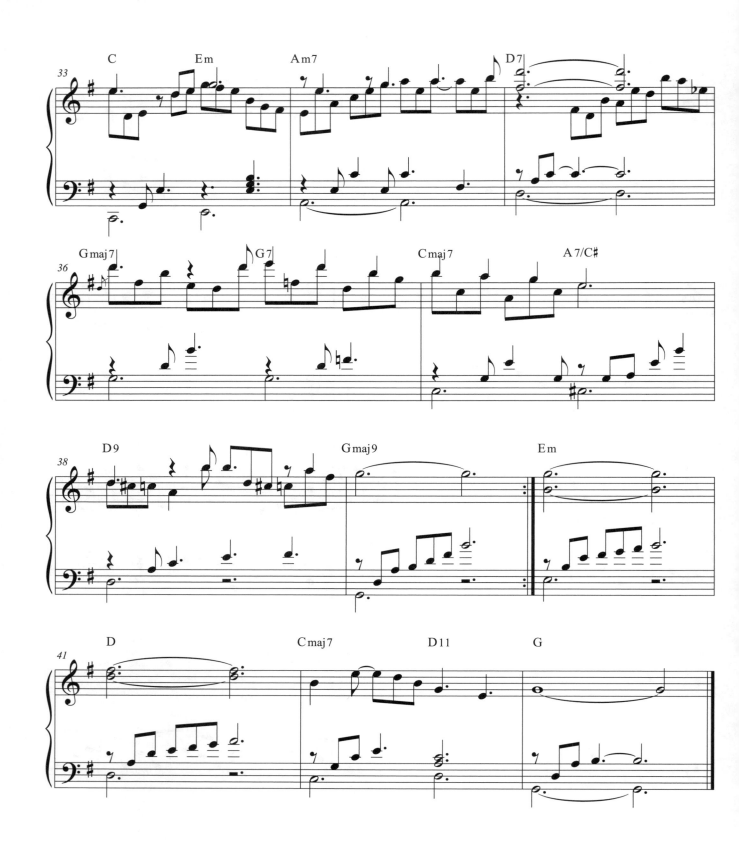

雪中紅

作詞：胡曉雯　作曲：吳嘉祥　演唱：王識賢、陳亮吟

OP：金圓企業股份有限公司

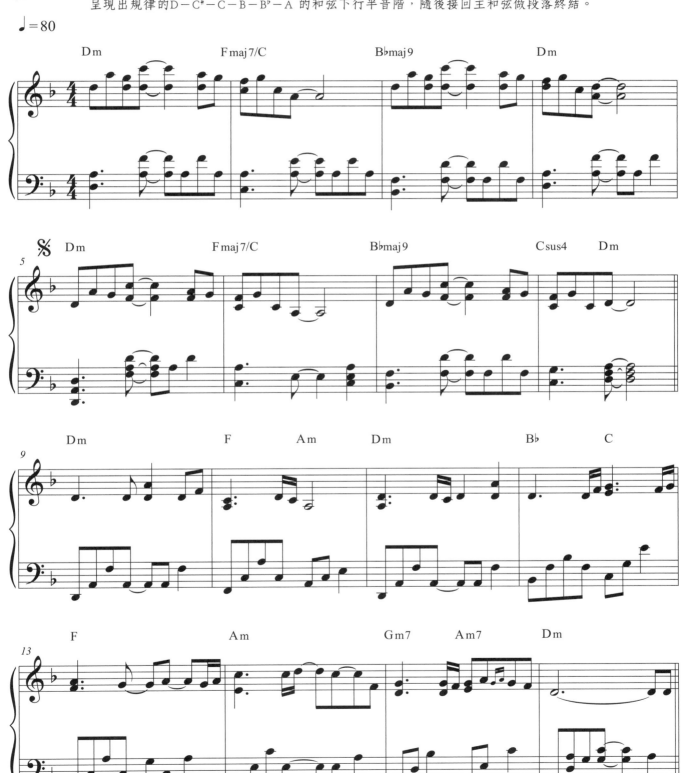

導歌樂段從第17小節的下屬和弦開始進行，到情緒高張的副歌樂段第21小節主調小三和弦的進行，
25小節做情緒的緩和，左手也是從Dm原位和弦最低音部的根音開始進行，和其他的和弦轉位後的底音，
呈現出規律的D－C♯－C－B－B♭－A的和弦下行半音階，隨後接回主和弦做段落終結。

35

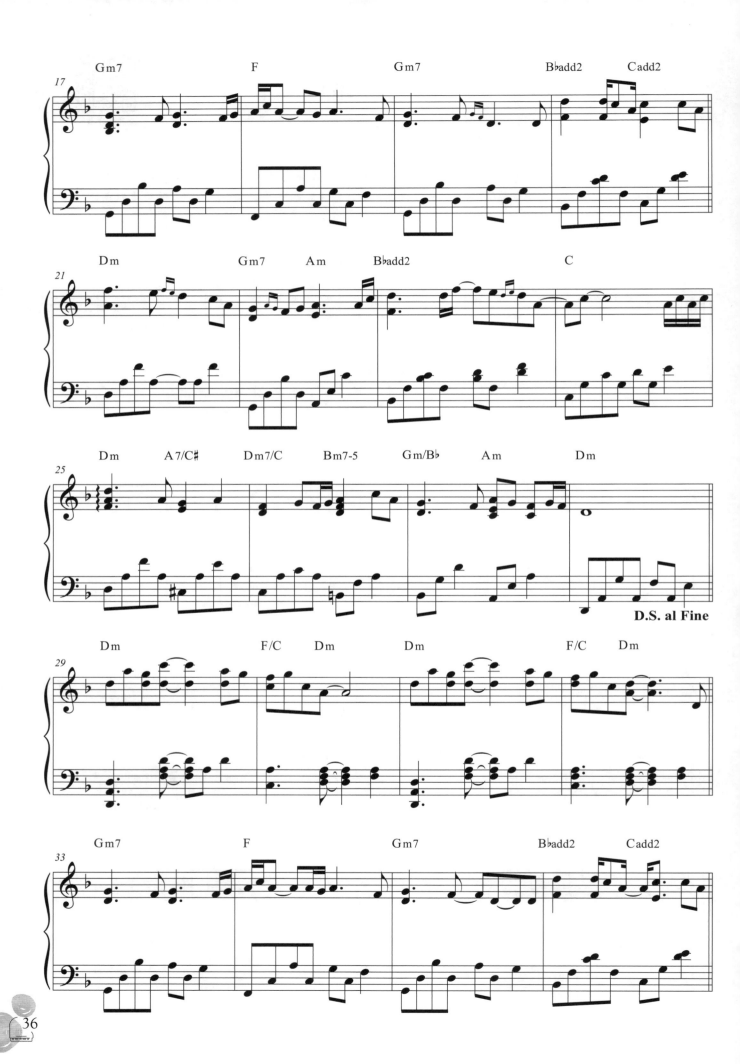

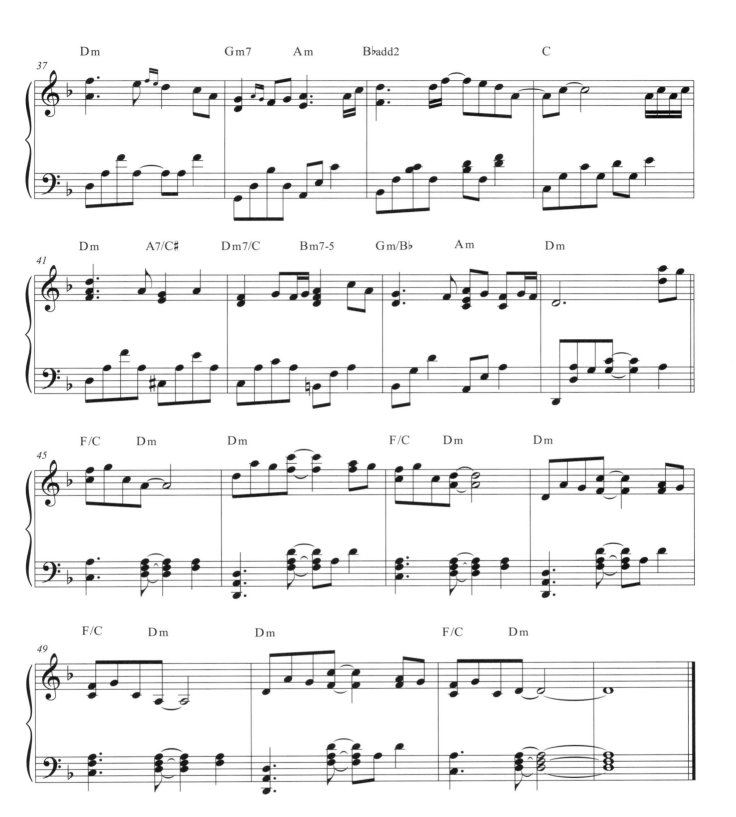

心花開

作詞：阿弟仔　作曲：阿弟仔　演唱：李千那
OP：跳蛋工廠有限公司　SP：Universal Ms Publ Ltd Taiwan

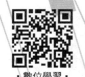

·數位學習·

樂曲的調性游移在主調的關係大小調之間，前奏是D小調，主歌段和導歌段的開頭都是Dm，和弦進行模式完全一樣，結尾都是F大調的屬和弦。副歌樂段才是明確的F大調，和弦的進行是1－6－4－5－1，然後過門推升轉移到G大調，而E小調的尾奏完全就是前奏的移調。需注意附點音符和16分音符的彈奏和踏板運用。

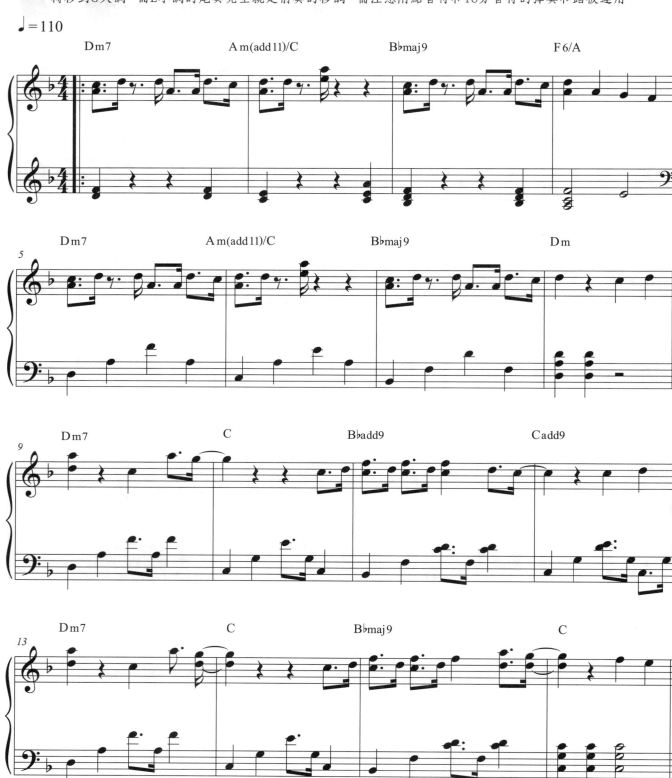

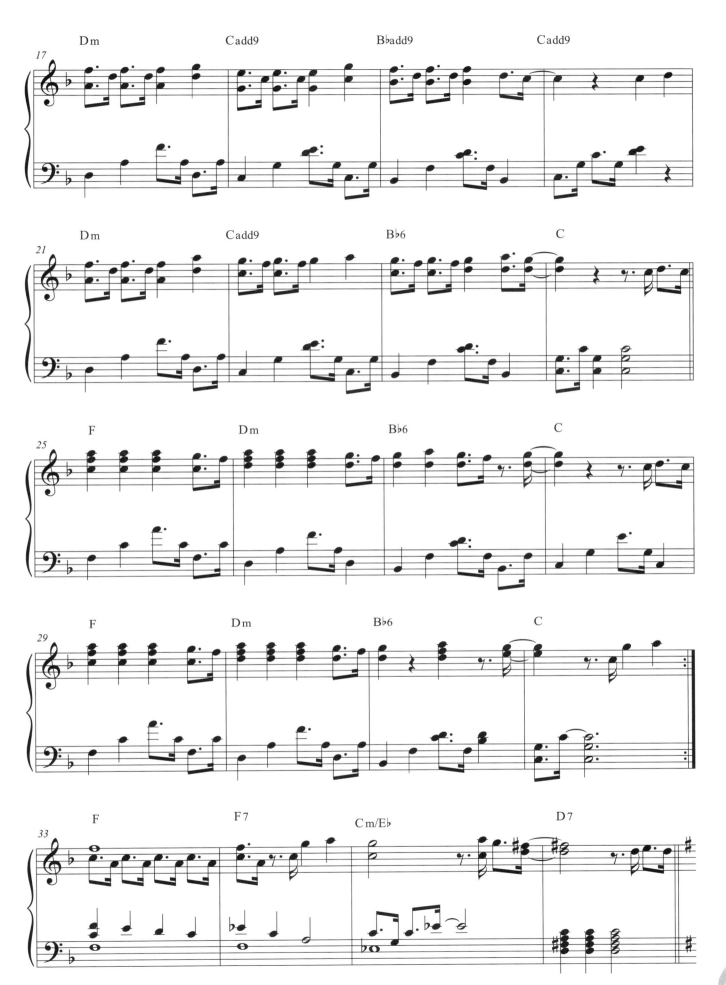

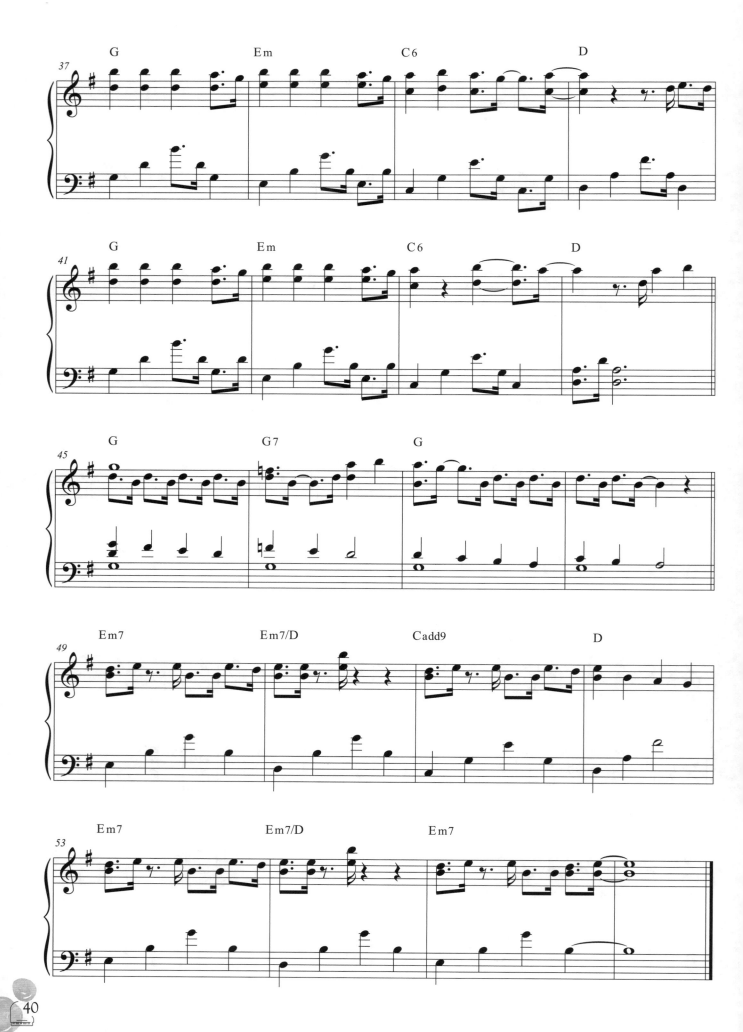

青蚵仔嫂

作詞：郭大誠　作曲：台灣民謠/台東調　演唱：江蕙

鋼琴曲的編製，前奏的旋律和弦表現出飄渺的感覺，因為想表現的是青蚵仔嫂在冥想著她的童年，
然後就進入小調主題，另一段就把原本的小調主題變成大調主題的安排，大調主題的解釋是
青蚵仔嫂憶兒時的段落。最後也是以大調來做終結。

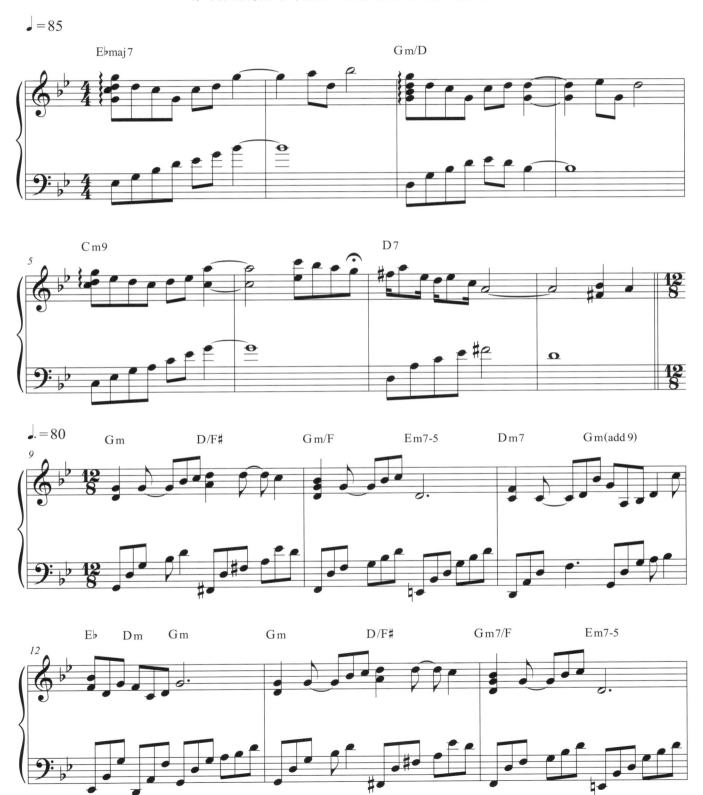

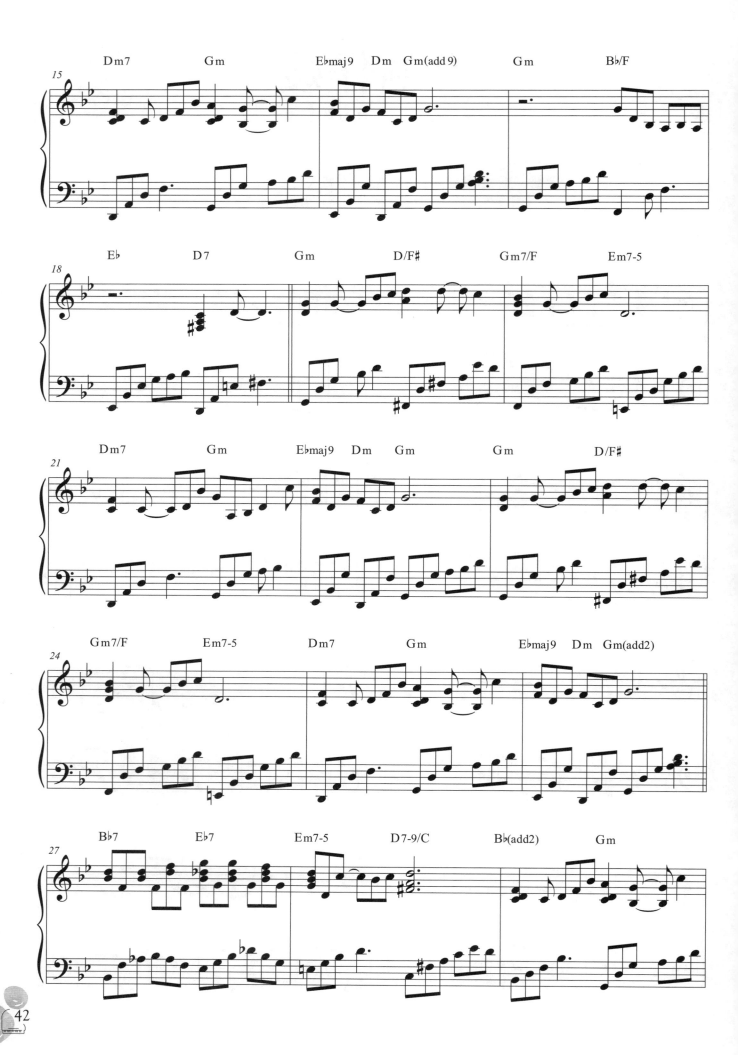

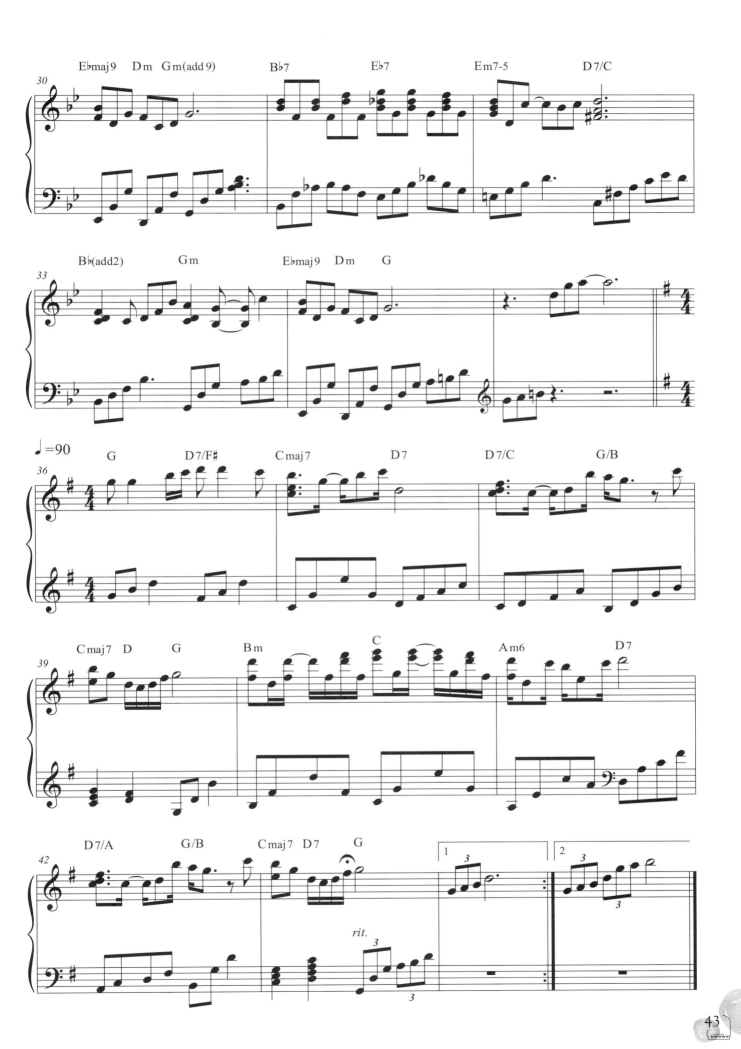

上水的花

作詞：姚若龍　作曲：蕭煌奇　演唱：蕭煌奇
OP：Great Music Publishing Ltd.

・數位學習・

本曲是B小調，前奏兩個小樂句和弦進行是由第六級大七和弦出發再回主和弦終結樂段。其中24、25小節的
F♯、F♯7是借用平行大調的和弦。短暫離調到G大調的副歌開頭（26小節）也是由主調第六級做和弦進行，
最後當然還是回歸主調的一級主和弦Bm。樂曲不是常規的和弦進行，使得調性不穩定，也是本曲的特色。

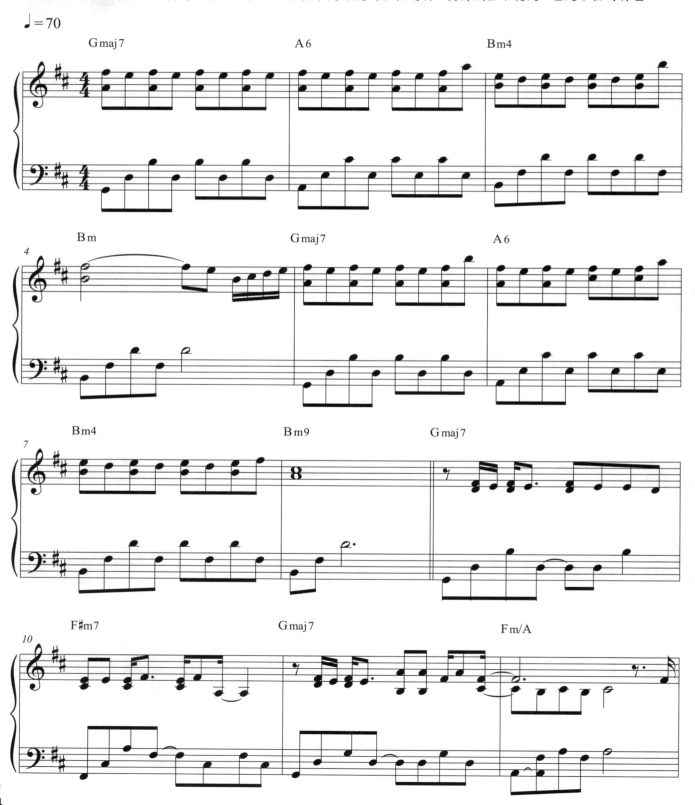

44

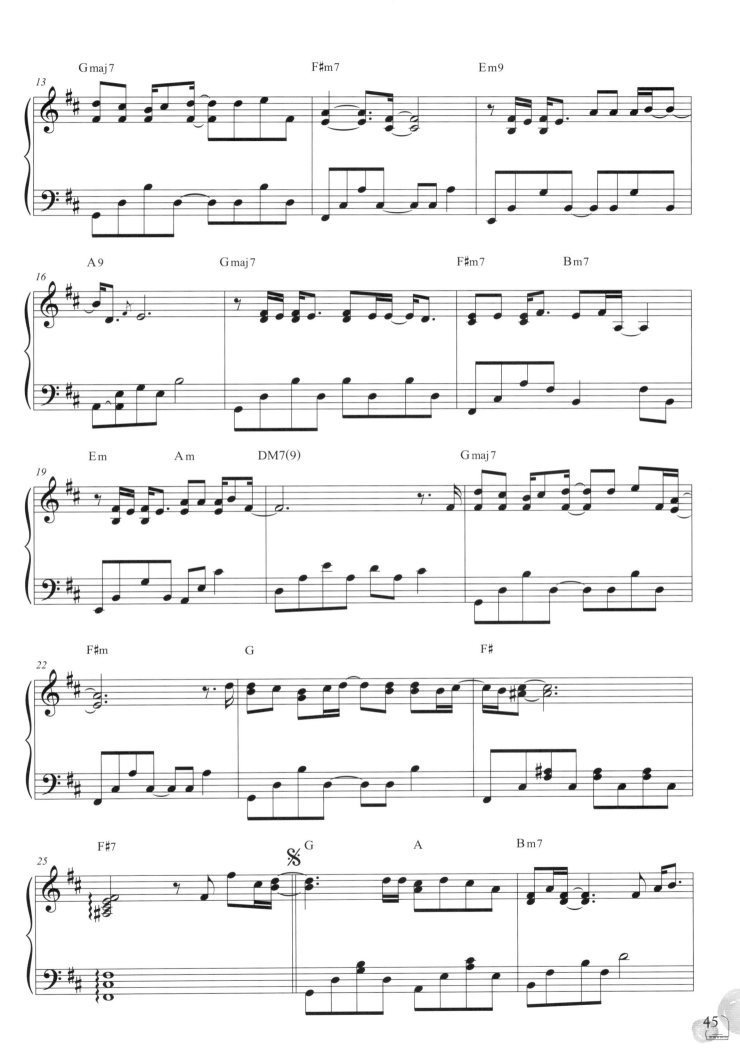

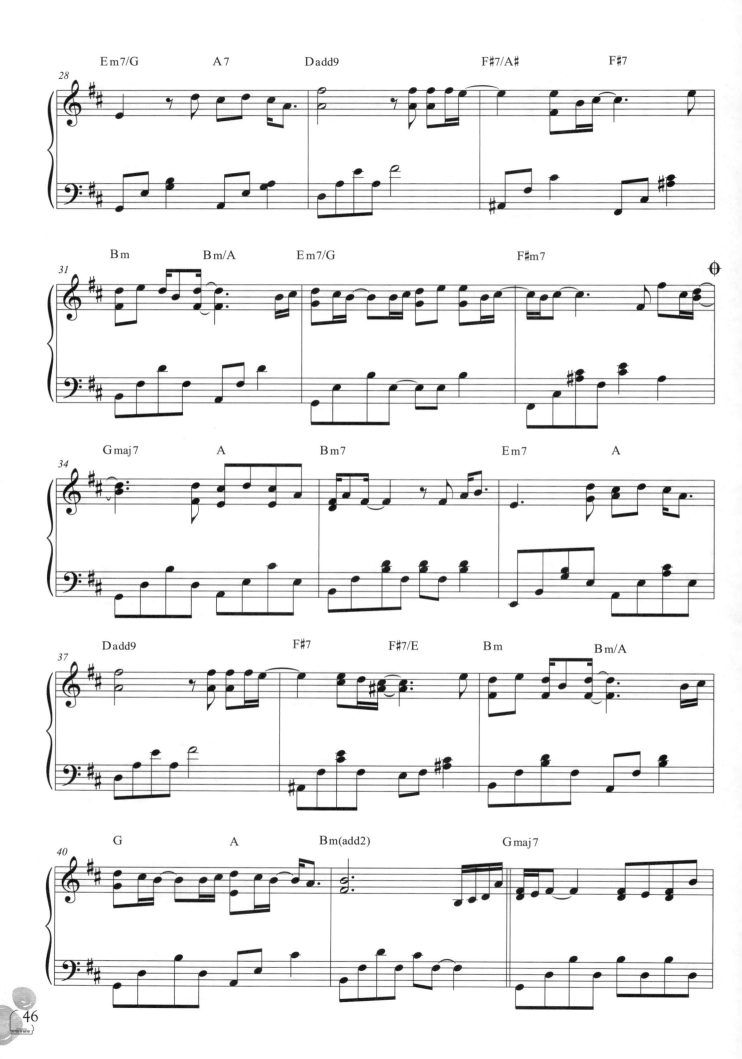

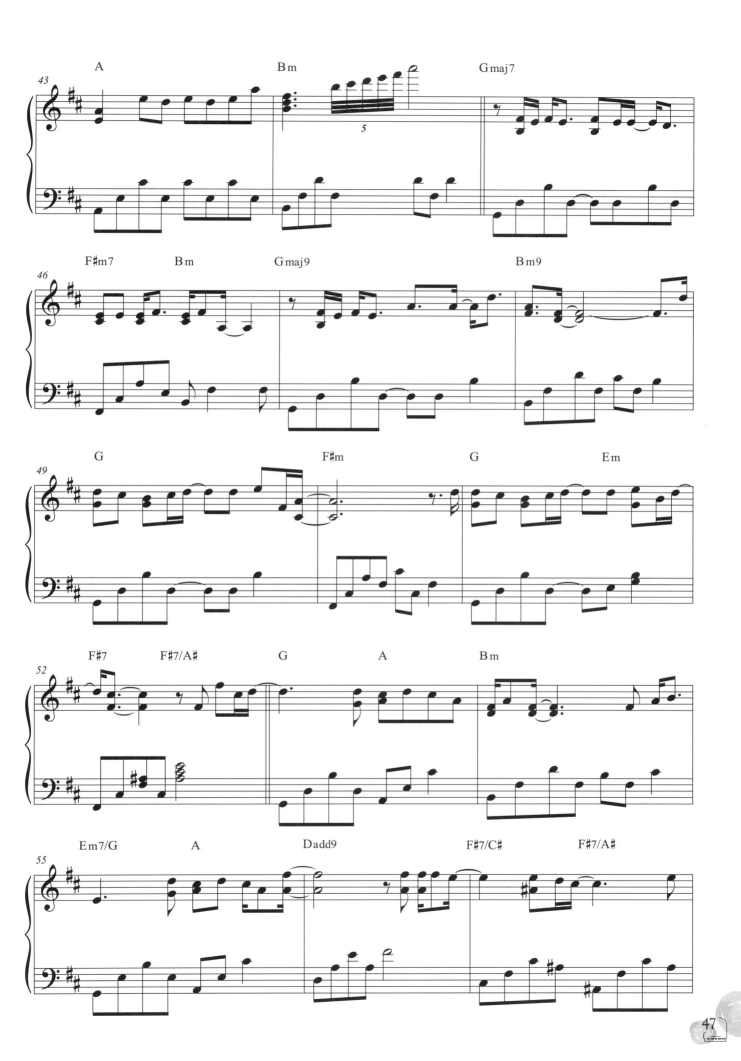

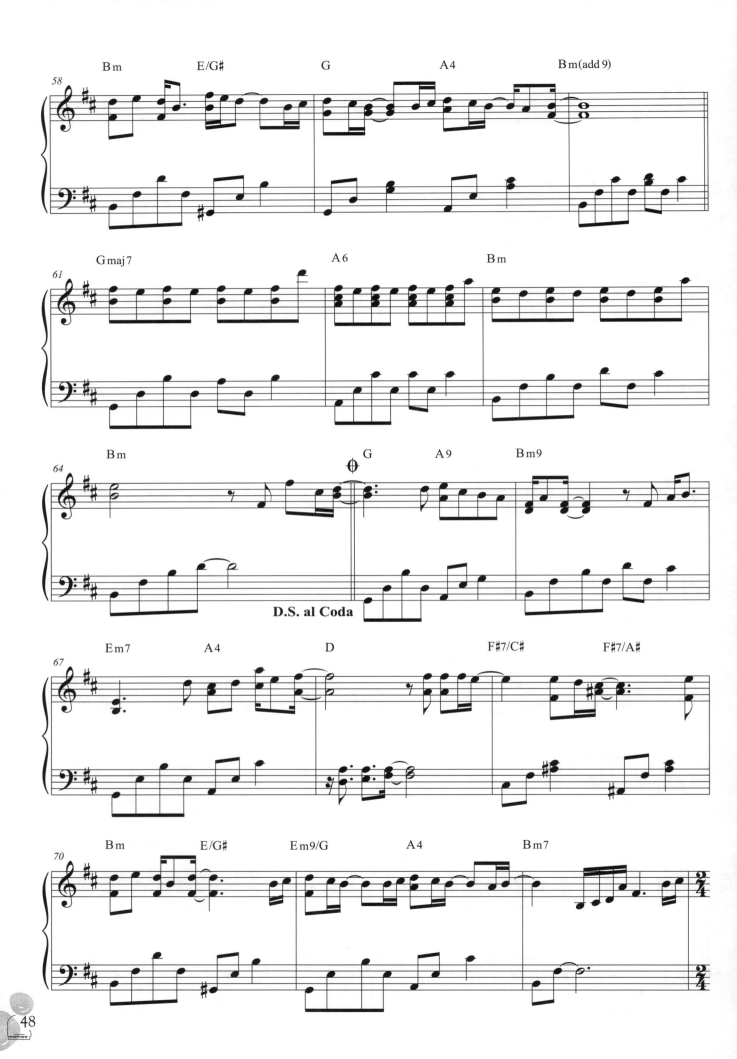

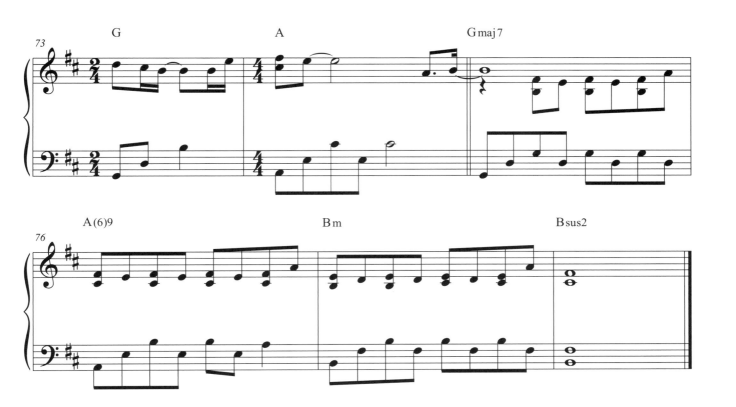

查某囝仔

作詞：陳宏宇　作曲：蕭煌奇　演唱：李千那

· 數位學習 ·

樂曲的前奏和弦進行是1－♭6－1－4。第2、4小節是變化和弦，都是平行調的借用和弦。段落停留在變化的
下屬和弦。主歌由主和弦開始，樂句終結和弦進行是4－5－2級的第二轉位（即Gm7/D），再進行到第七級的
E半減和弦，隨後進入有相同動機素材的第二樂句第15小節做變化發展，結尾的C7即屬七和弦終結。

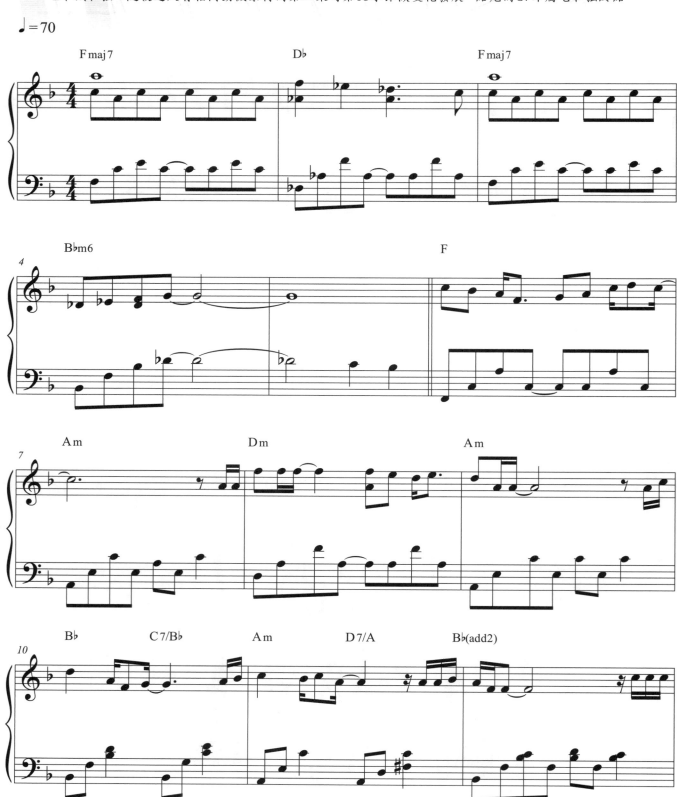

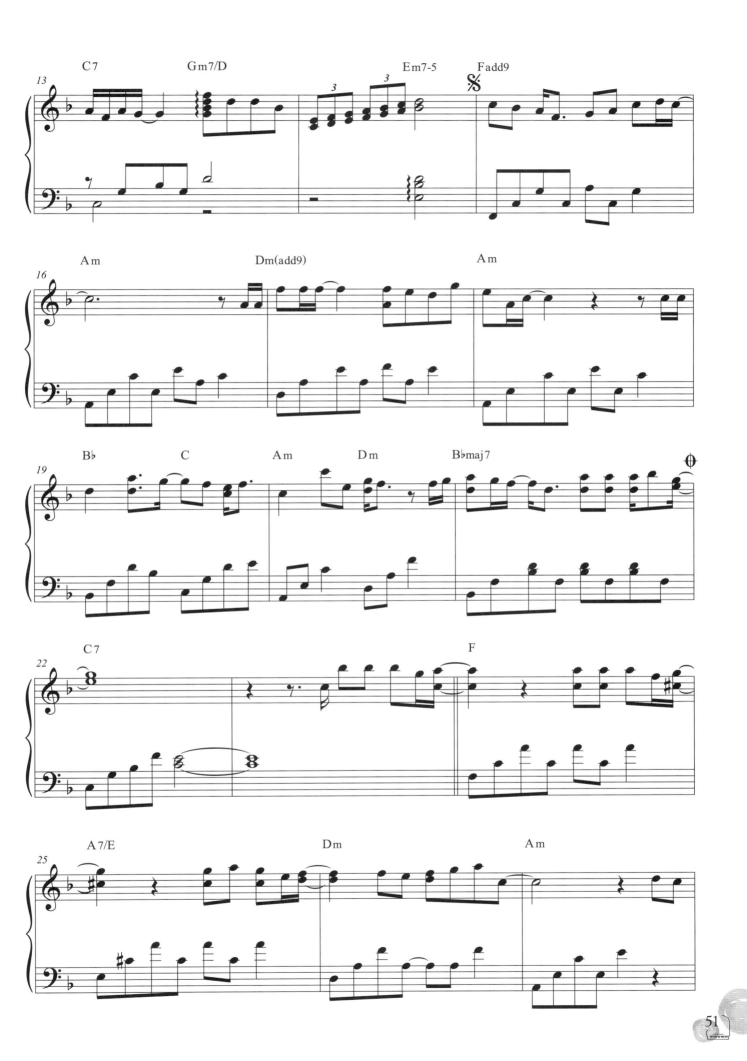

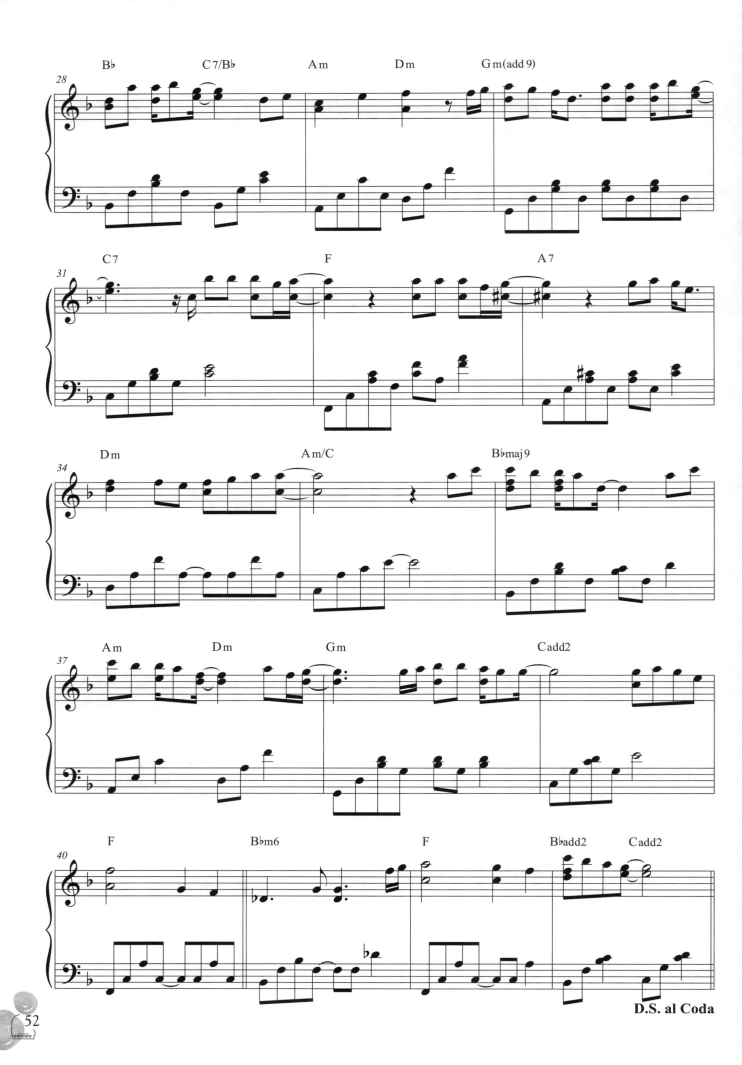

D.S. al Coda

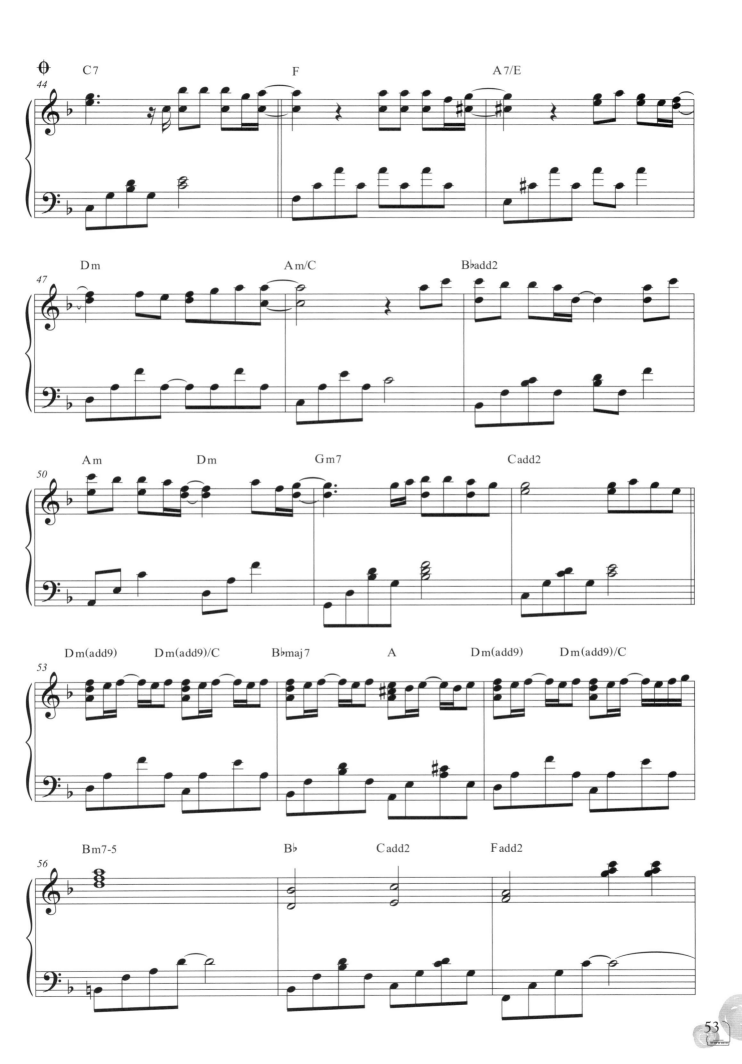

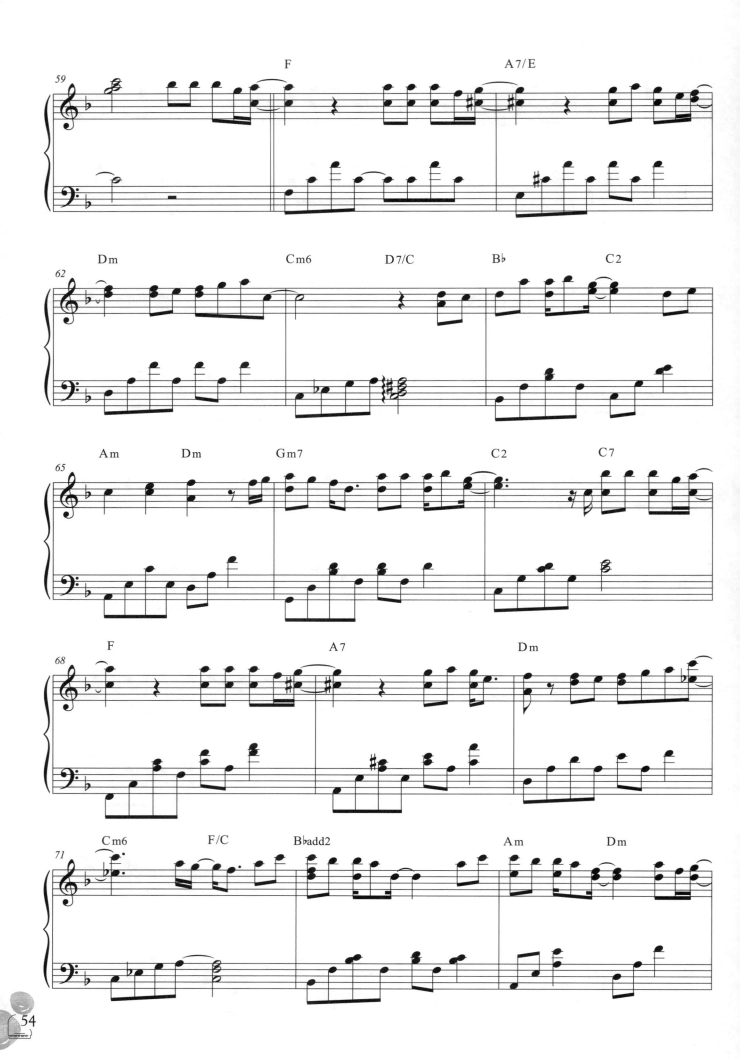

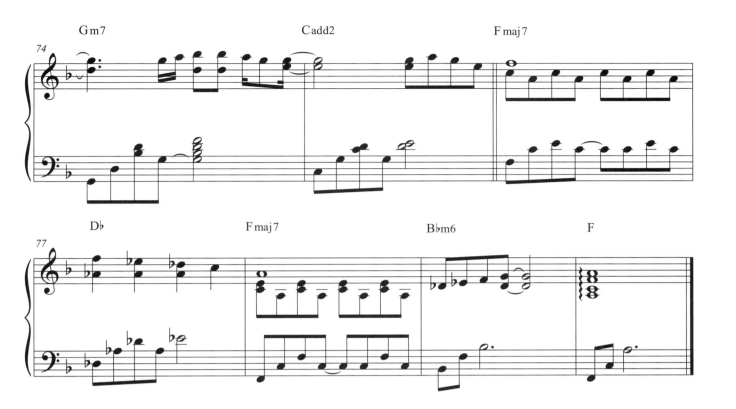

搖嬰仔歌

作詞：蕭安居、盧雲生　作曲：呂泉生　演唱：蔡幸娟

OP：常夏音樂經紀有限公司

在鋼琴曲的編製上最主要的是借用了德布希的作品，第一號華麗曲阿拉貝斯克鋼琴曲的旋律，
來做為搭配搖籃曲主旋律外的背景音樂。

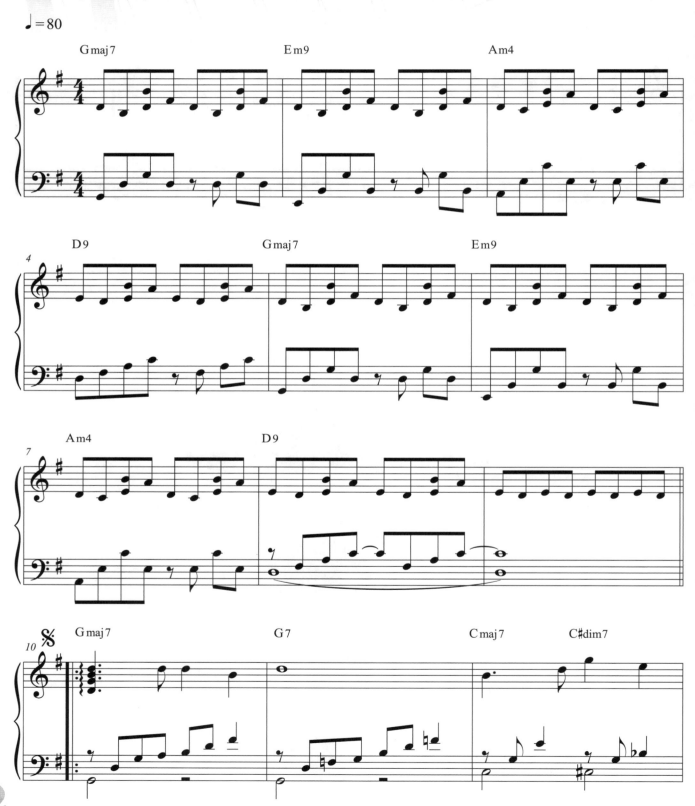

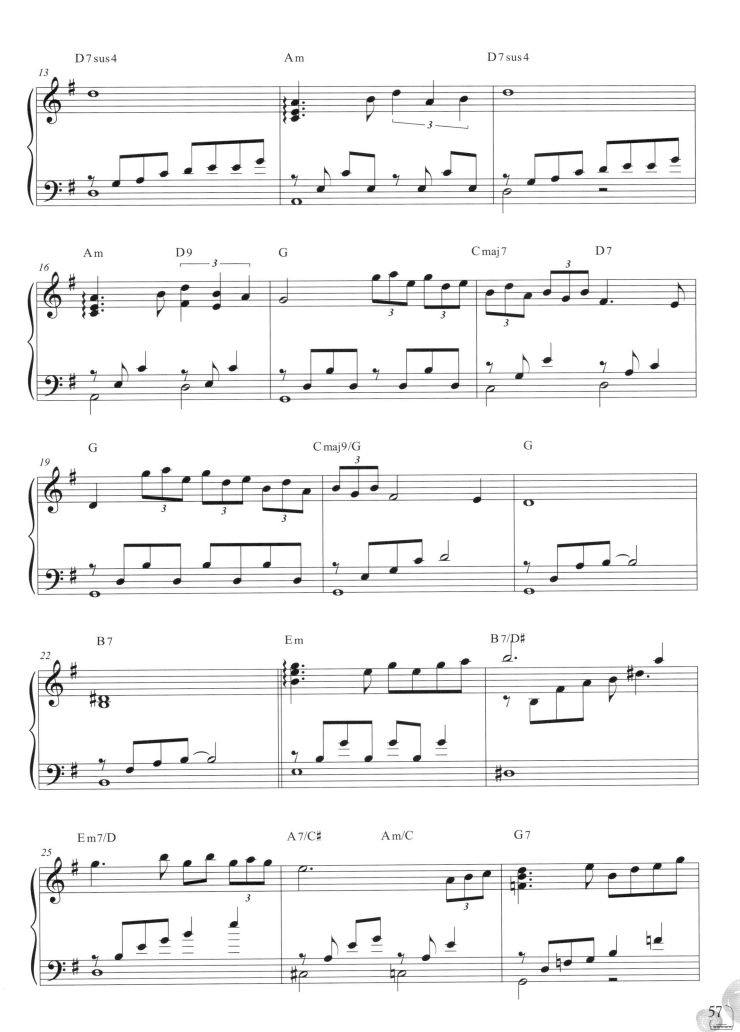

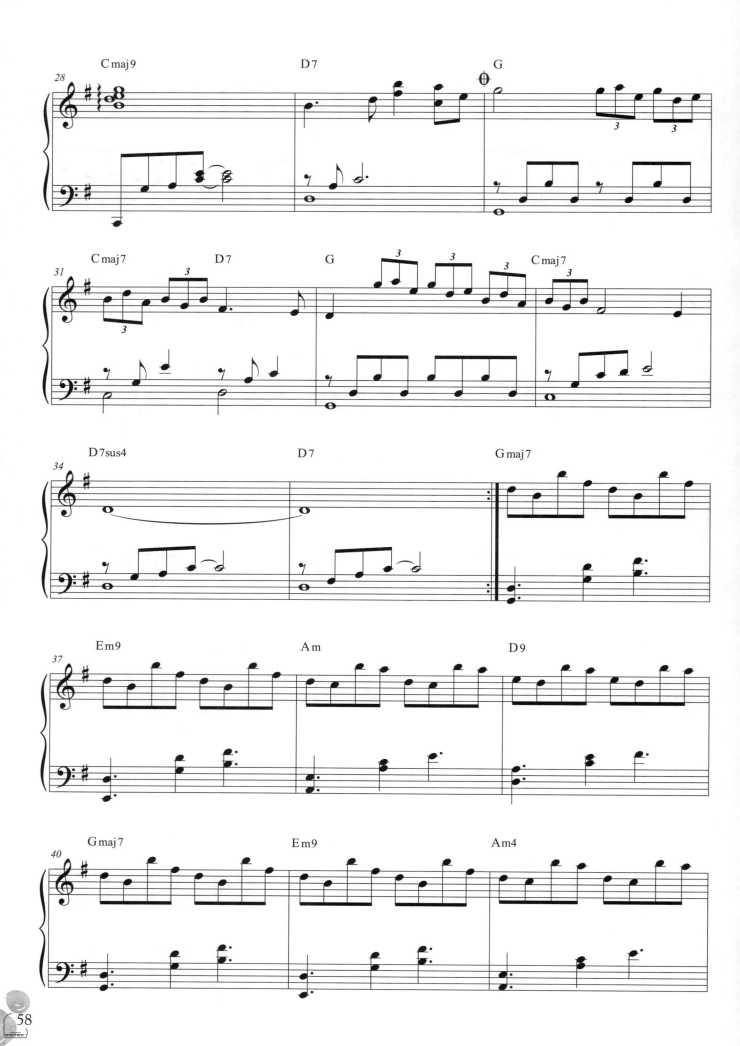

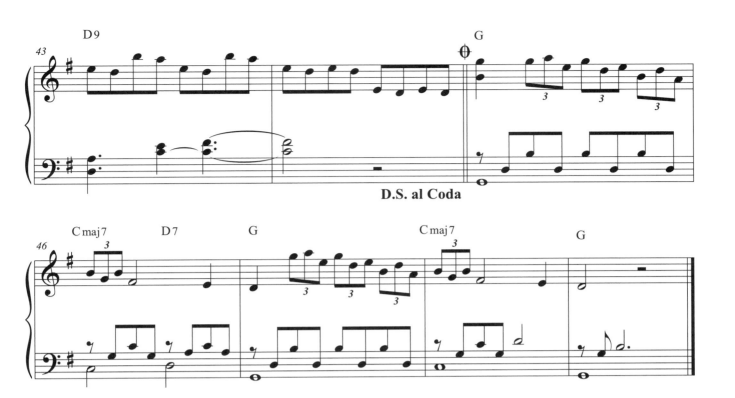

D.S. al Coda

桃花過渡

作詞、作曲：台灣民謠

鋼琴曲的編製一開始就以詼諧活潑的大調節奏與和弦來呈現，最後是中央DO開始上行快速滑奏到三個八度上的DO音做強烈的結束。

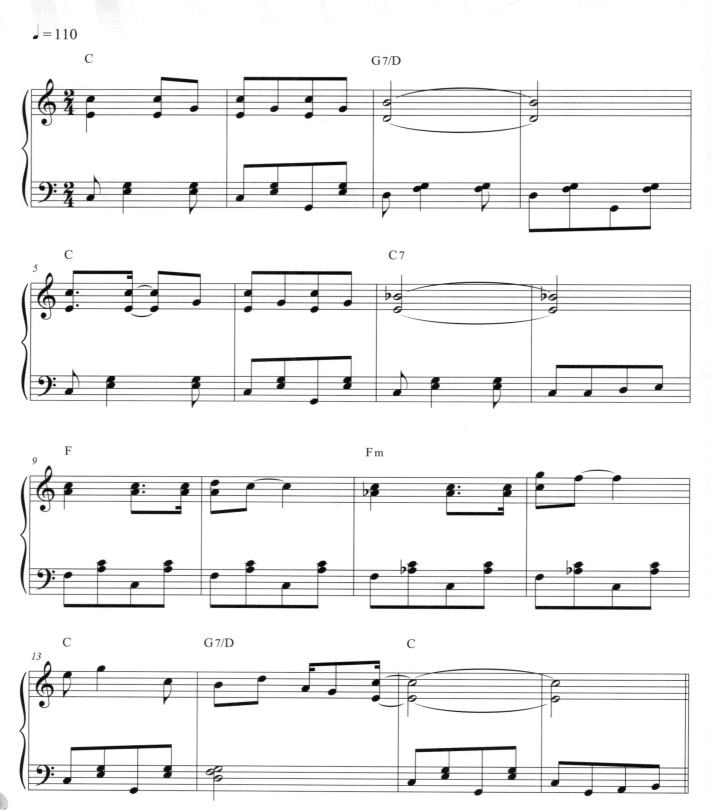

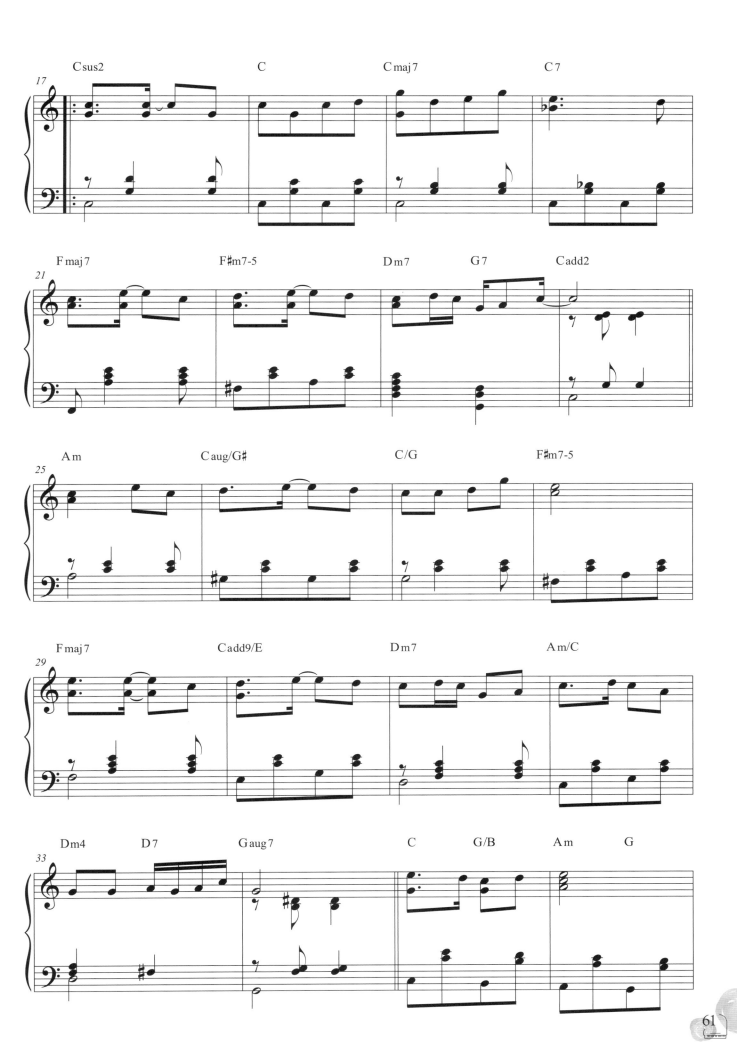

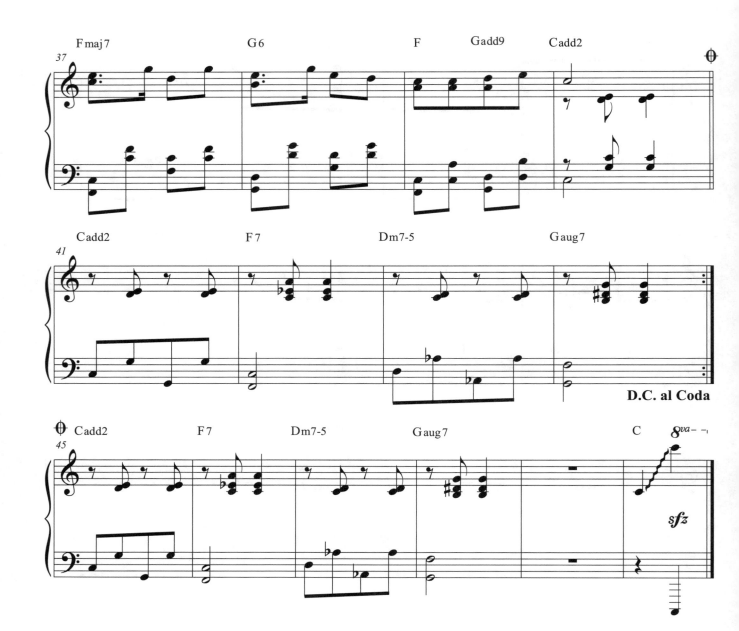

鼓聲若響

作詞：陳昇　作曲：陳昇　演唱：陳昇

OP：新樂園製作有限公司　SP：Rock Music Publishing Co.,Ltd.

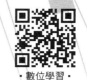

· 數位學習 ·

樂曲的和弦進行和結構都很單純。主歌、副歌有對等的規模，也都是弱起拍。兩大樂段多有樂句的重覆性與
　小變化。副歌樂段的兩大樂句是完全的複製，只是音域相差了八度。樂曲結束前盤旋在高音部三回合久的
　副歌樂段，在90到92小節處，突然以A7/E（A7的第二轉位）做快速琶音過門後，就帶入尾奏做結束。

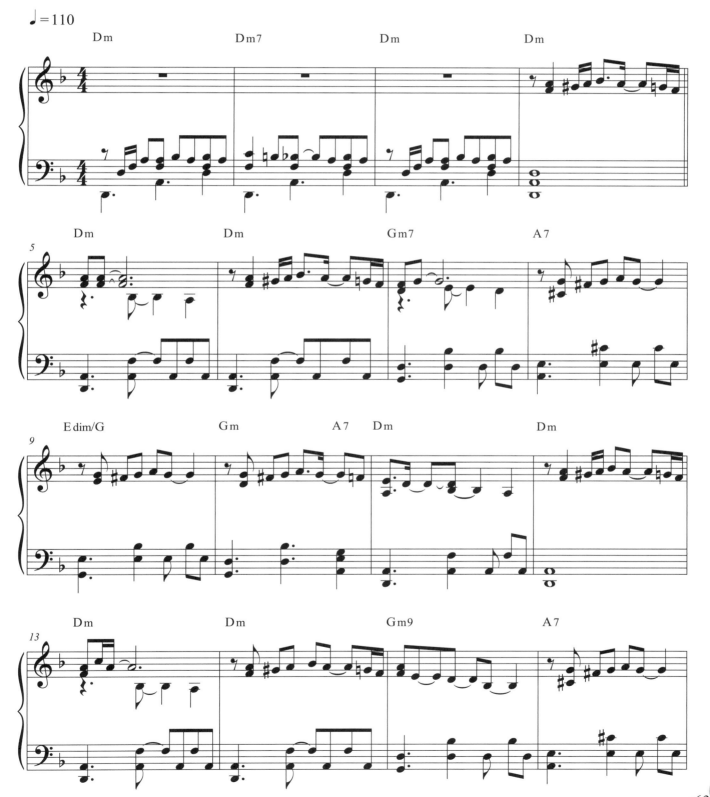

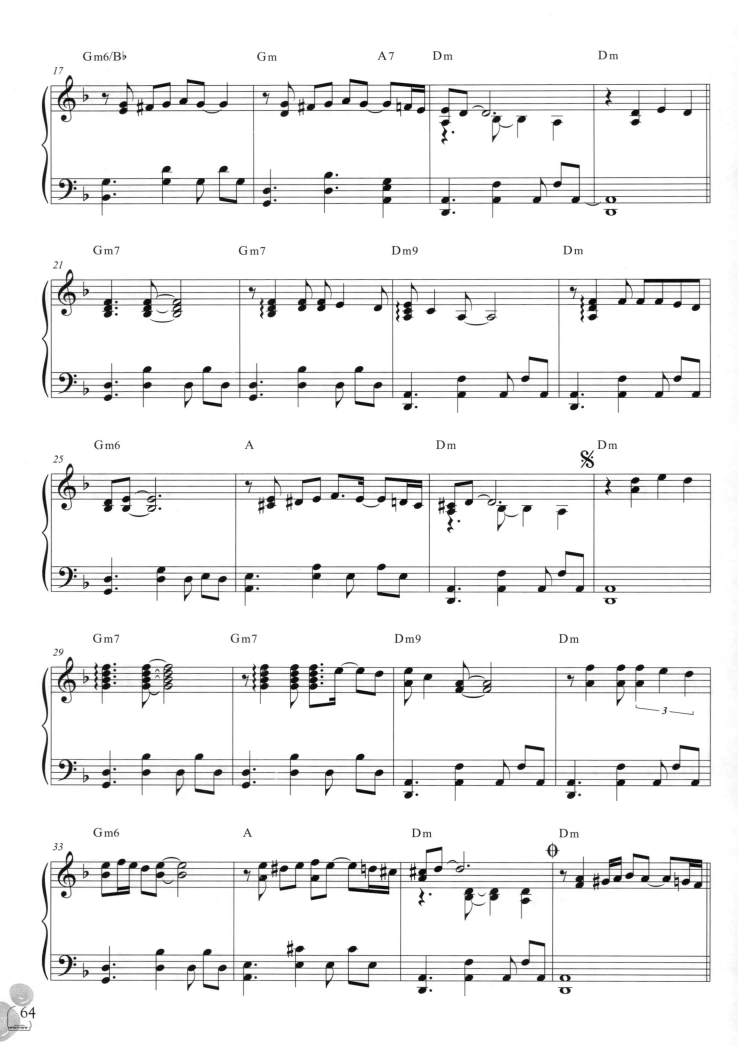

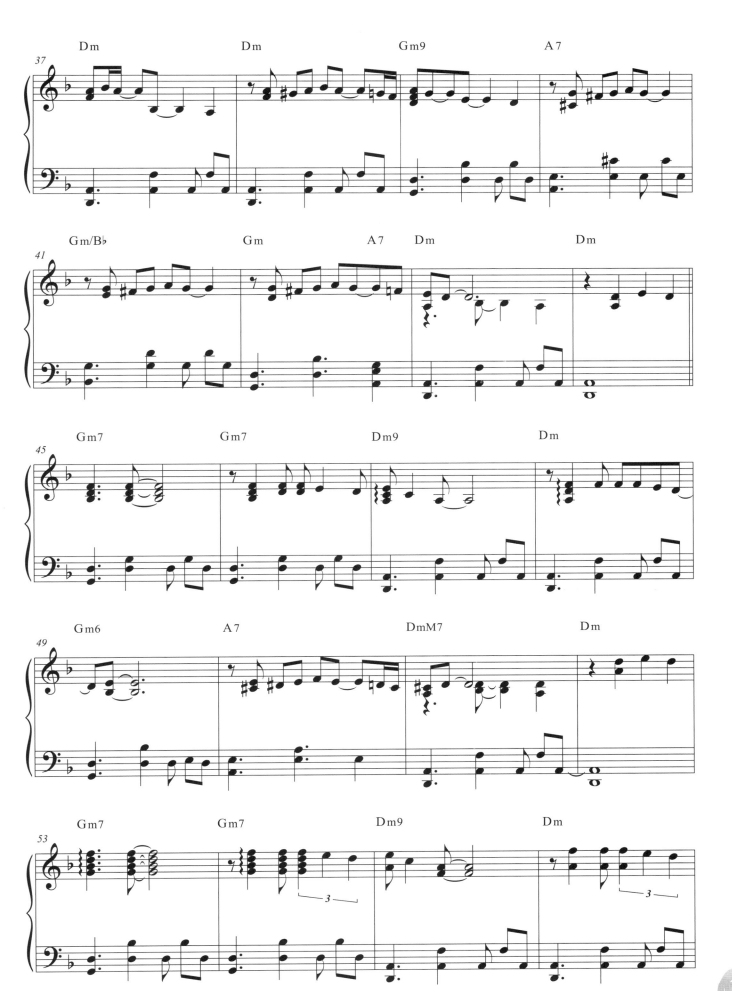

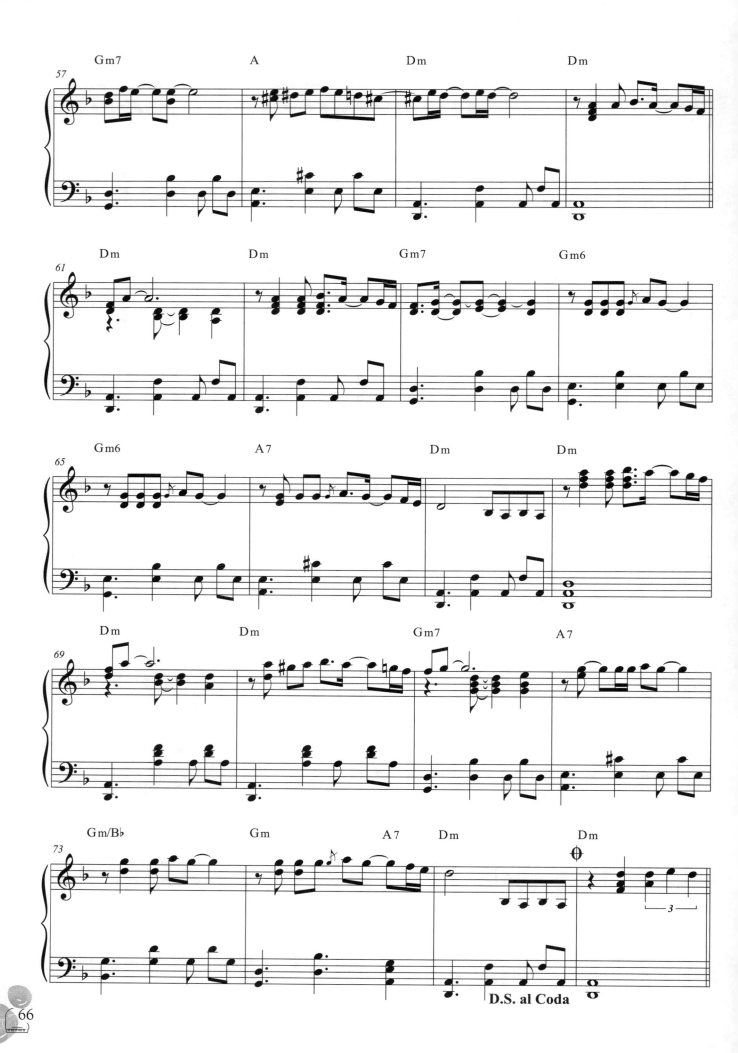

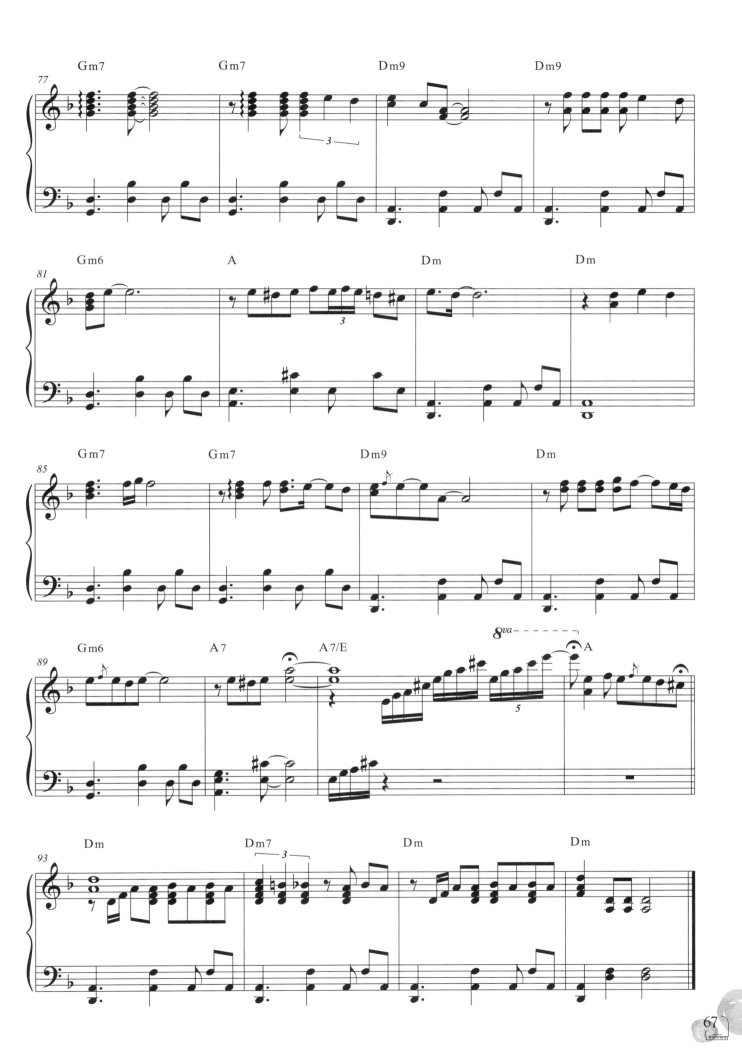

港都夜雨

作詞：呂傳梓　作曲：楊三郎　演唱：洪榮宏（原唱:吳晉淮）

OP：可登音樂經紀有限公司　OP：喜瑪拉雅音樂事業股份有限公司　SP：可登音樂經紀有限公司

· 數位學習 ·

鋼琴曲的編製上有不同的前奏，整曲都是Swing的節奏，在尾奏，也有著強烈的現代感，
在有點空靈的感受中終結樂曲。

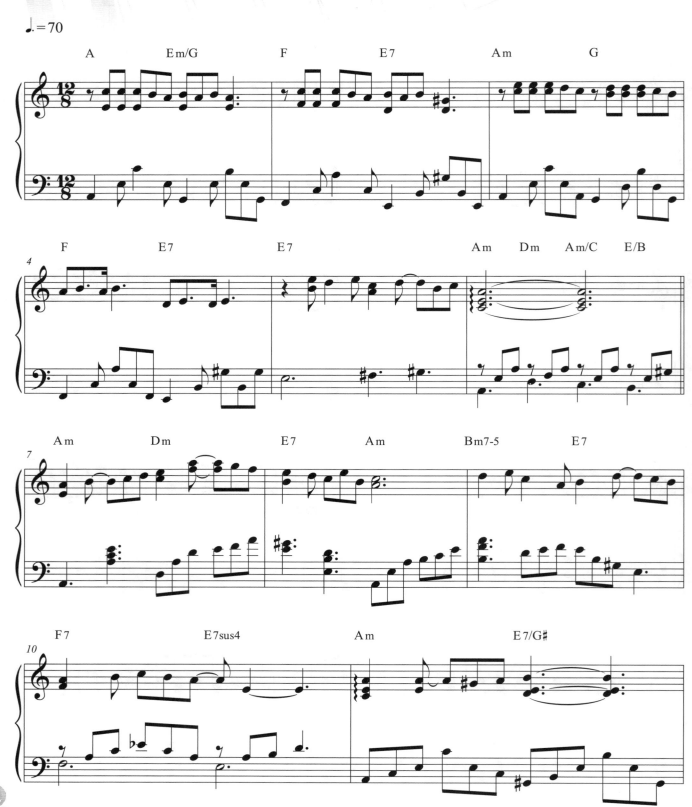

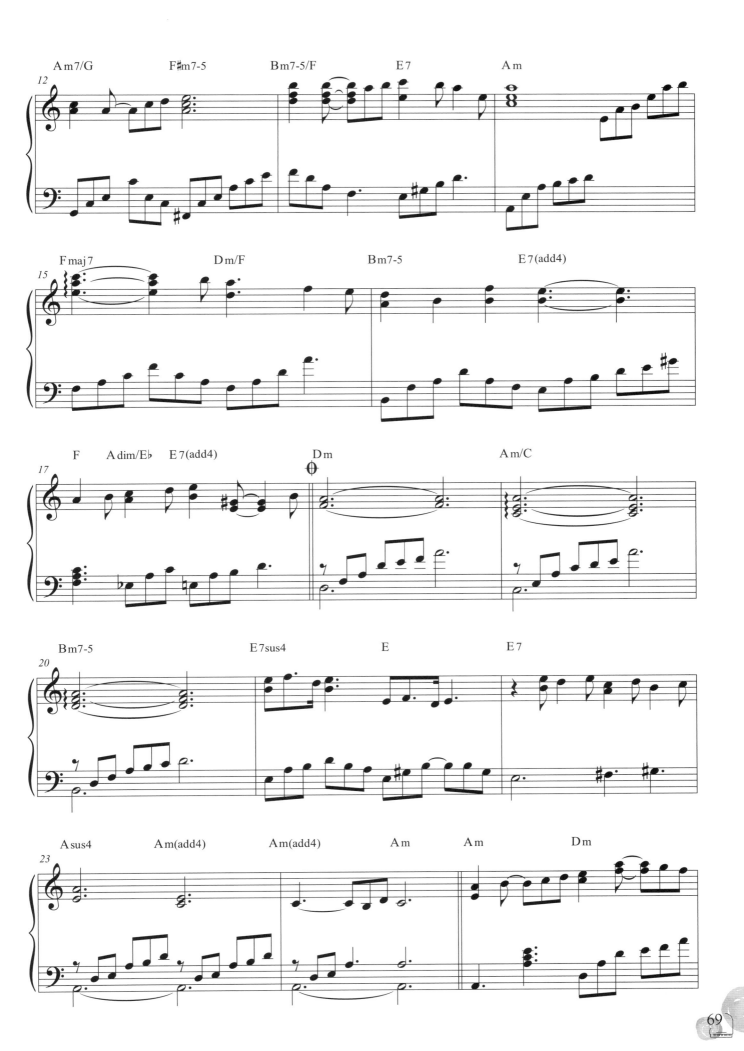

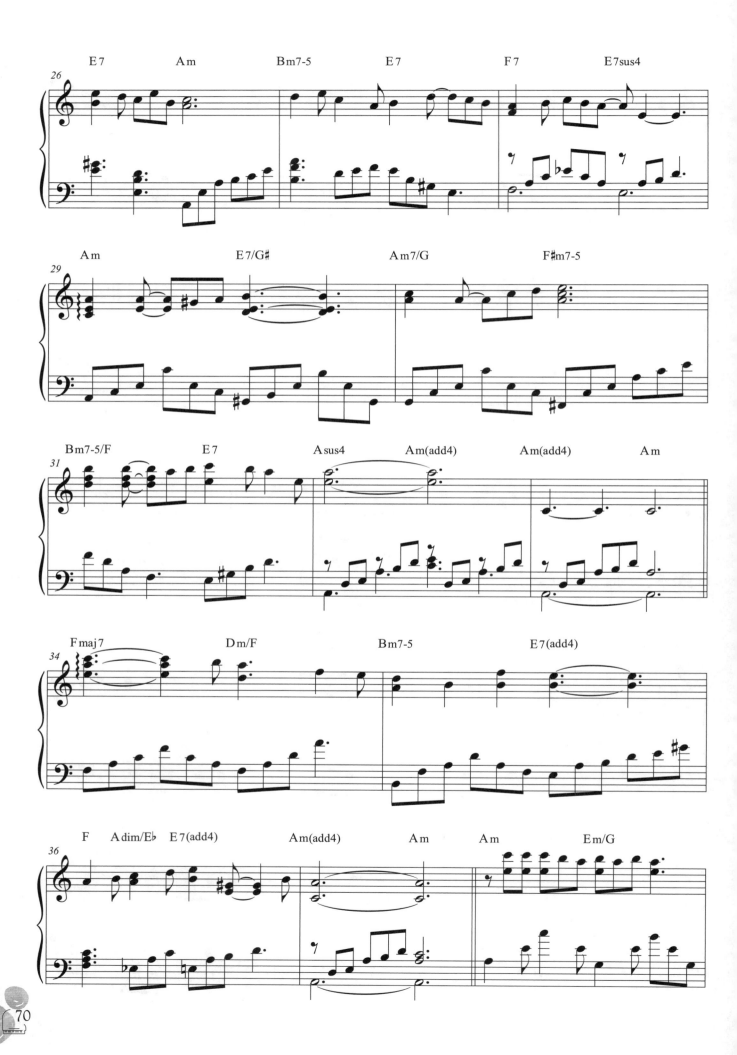

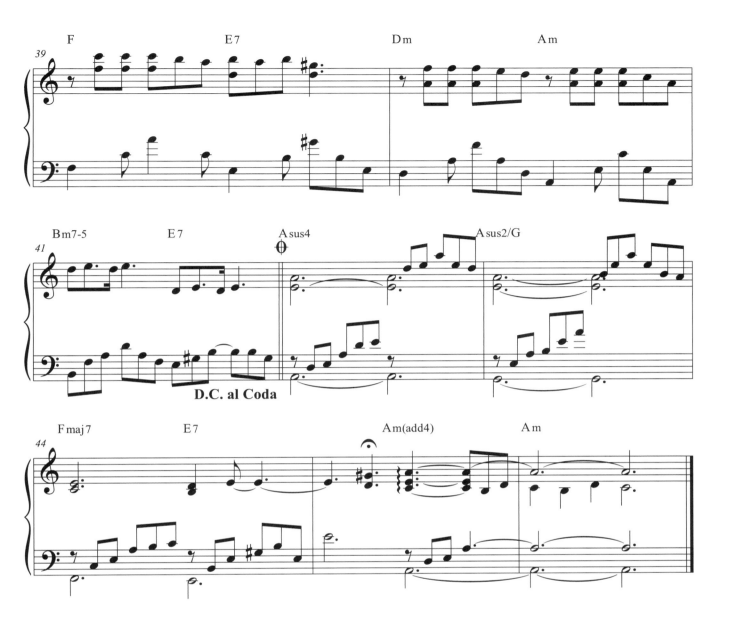

思慕的人

作詞：葉俊麟　作曲：洪一峰　演唱：洪榮宏

OP：常夏音樂經紀有限公司

鋼琴曲的編排一開始就使用原主題的前4音來做前奏的開場，接著是左手從A、A♭、G、F#做根音，
以半音階的方式依序往下彈奏出不同的分散和弦，在14小節處右手也有類似的編排但並不是
半音階的型態。隨後就是主題的展現。

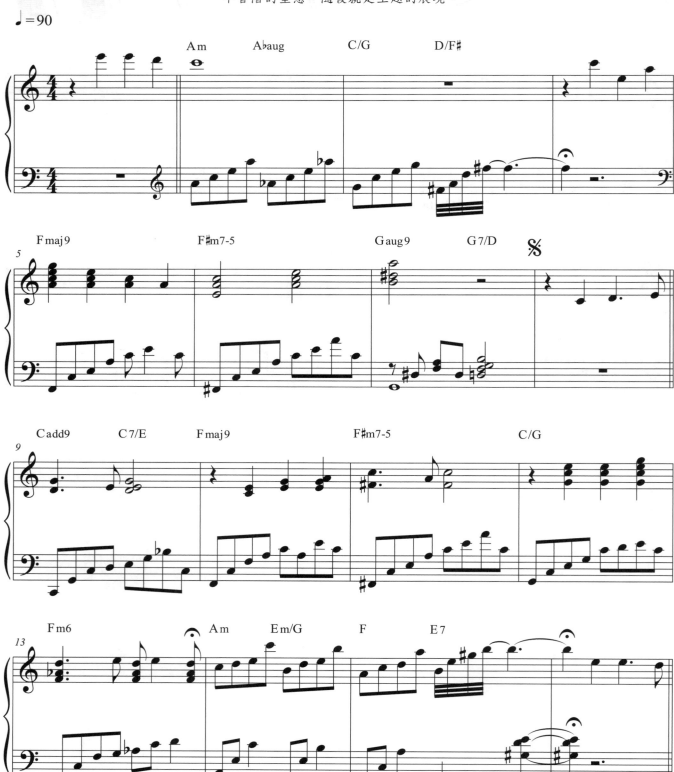

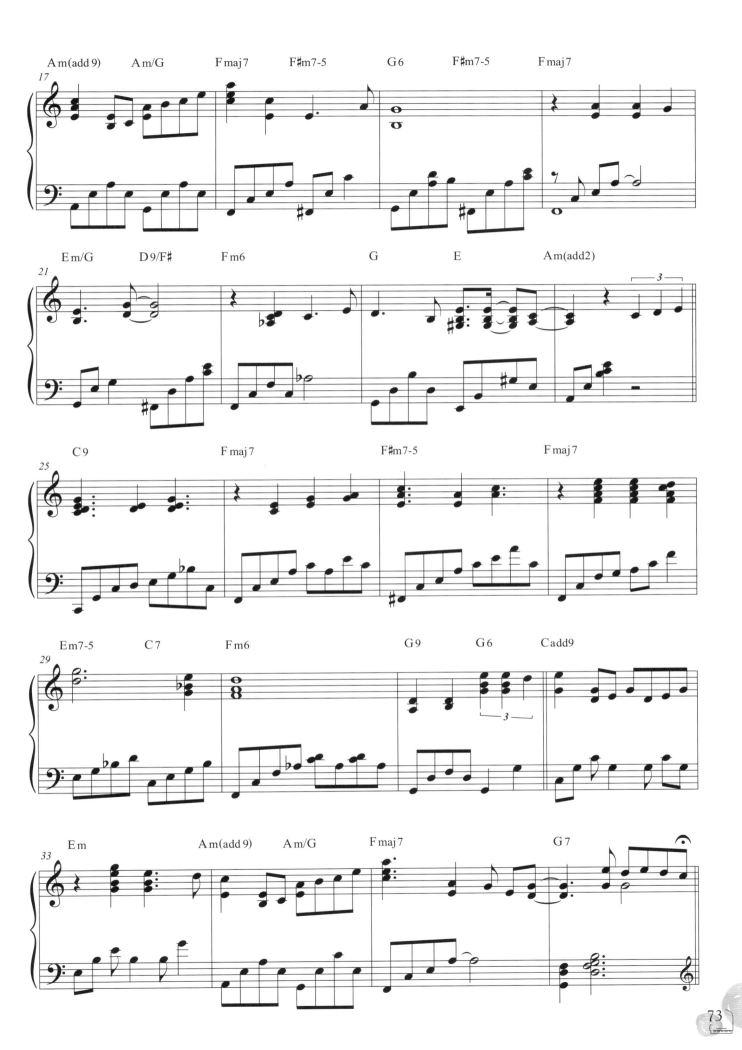

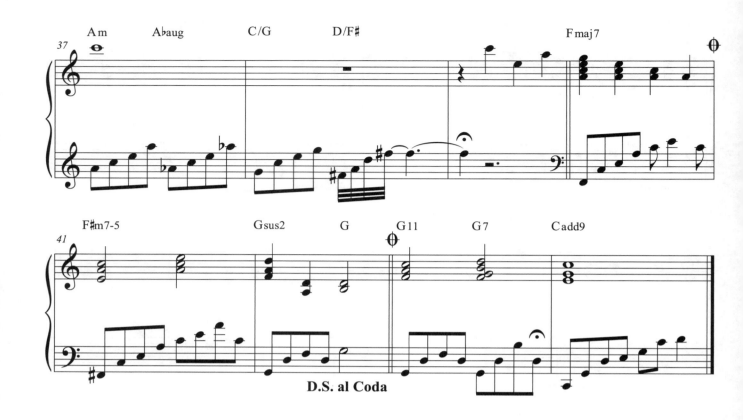

為你活下去

作詞：荒山亮　作曲：荒山亮　演唱：荒山亮

OP：動脈音樂文化傳播有限公司

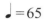

前奏是由兩小節主歌動機發展出來的，配上相差半音的Dm7和D#m7-5、Em7和A7等，再接續主歌樂段一連串不同級的七和弦。主歌和副歌由主和弦出發，也都是是2－5終結樂段。導歌段則是三級和弦出發到四級和弦結束。

樂曲中還有一段獨特優美的藍調風格樂段（26~29小節），此段也有很多種不同的七和弦。本曲的和弦很豐富又特別，樂曲有濃烈的台式慢板搖滾風格。

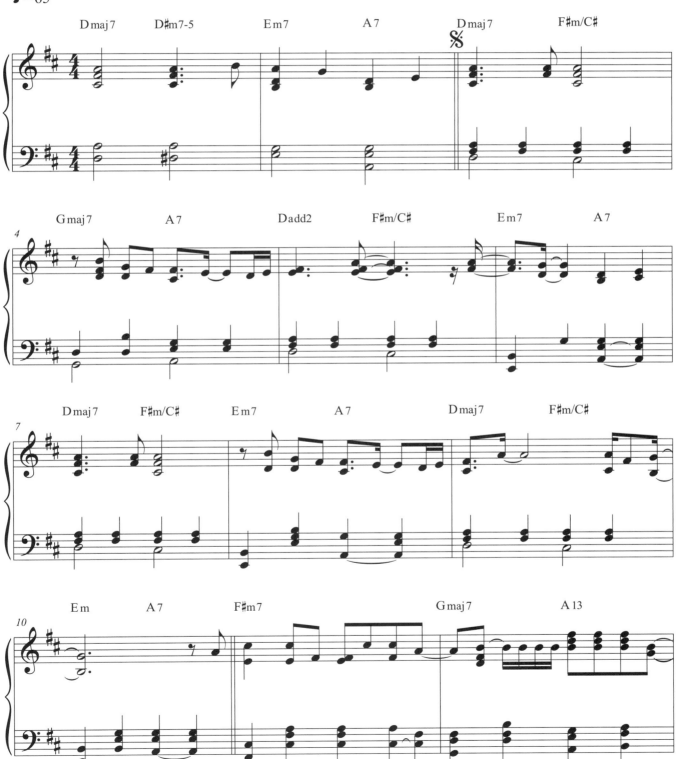

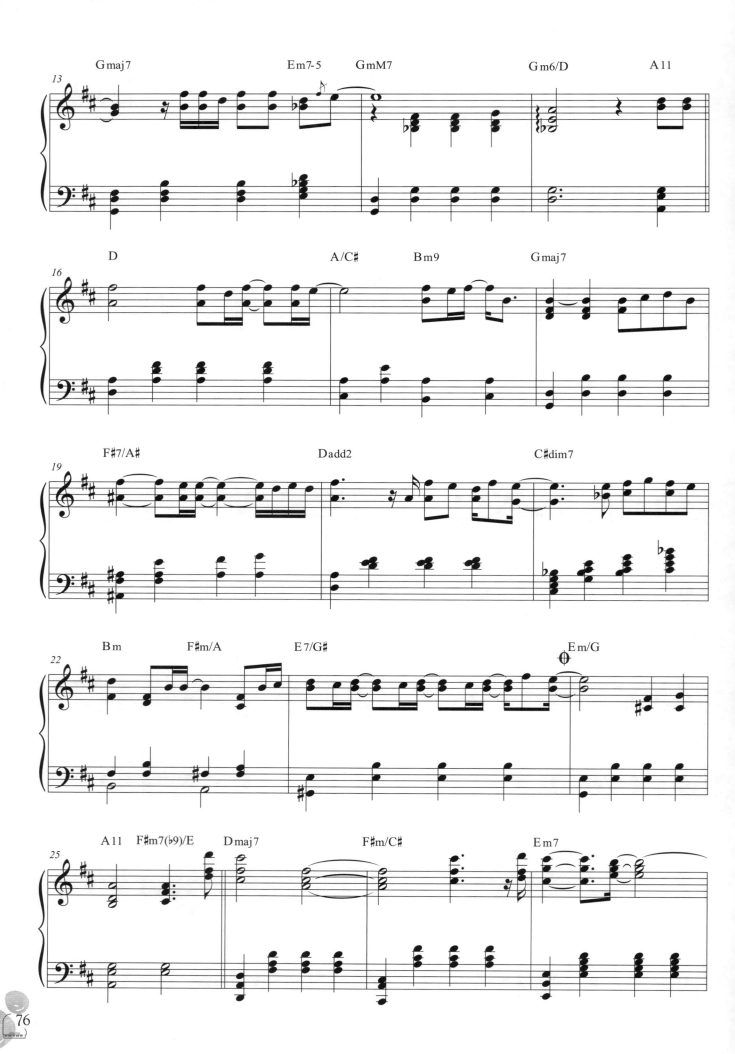

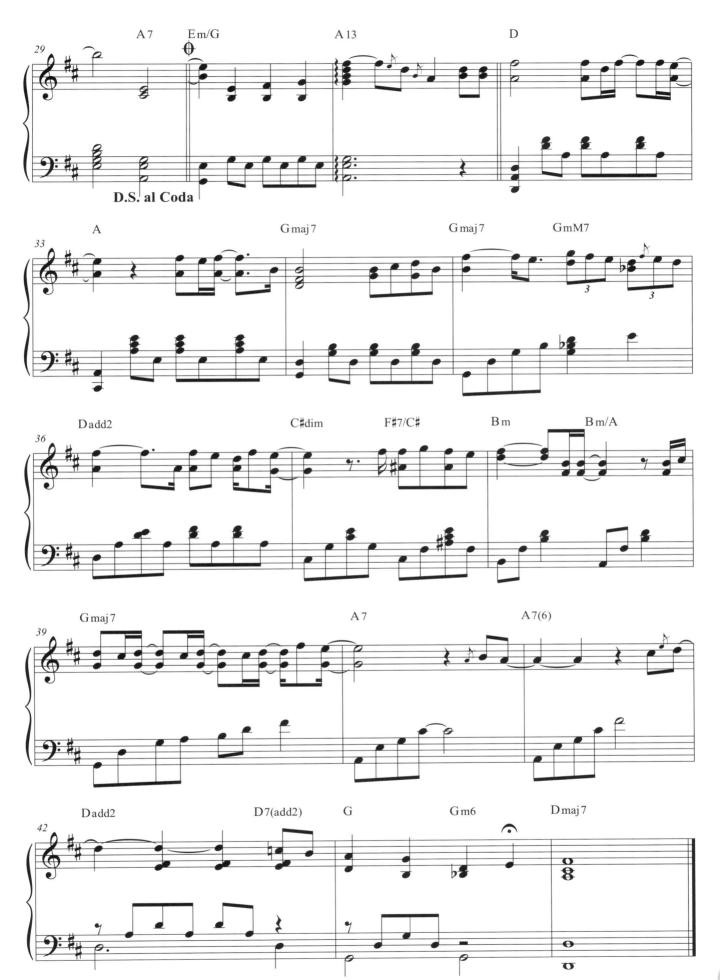

女人的故事

作詞：葉衍宏　作曲：于冠華　演唱：江蕙

OP：iDO Music唯我音樂　OP：成果音樂版權有限公司　SP：成果音樂版權有限公司

· 數位學習 ·

　　最開始的五小節是借用主歌旋律的片段，以清淡緩慢的方式呈現。第6～13小節才正是前奏樂段。
短暫的導歌樂段由第二級和弦開始到五級和弦結束。副歌樂段（34小節）由主和弦出發，前樂句結束的
五級和弦之前，有個變化和弦F#半減和弦，其實此和弦可有可無，只是把樂曲裝飾得更亮麗。

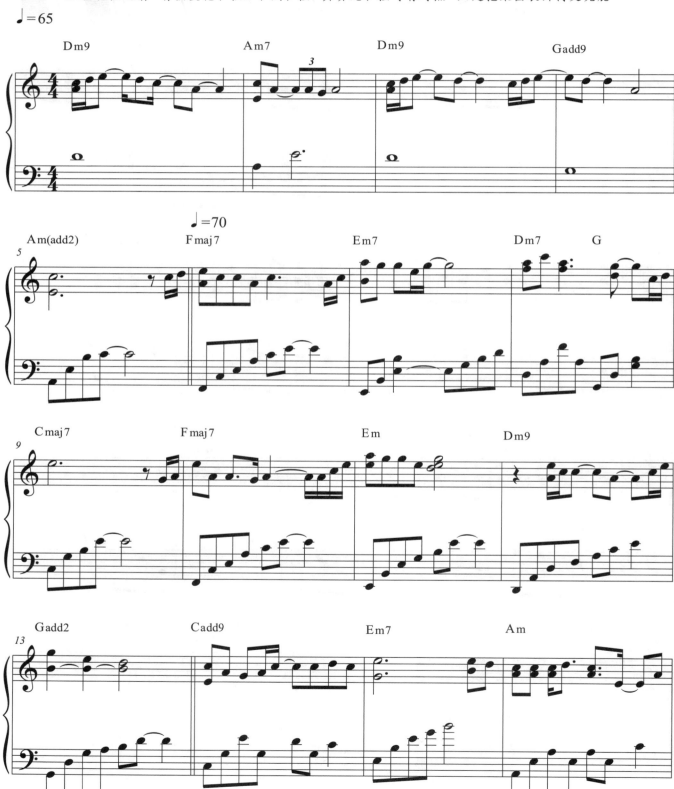

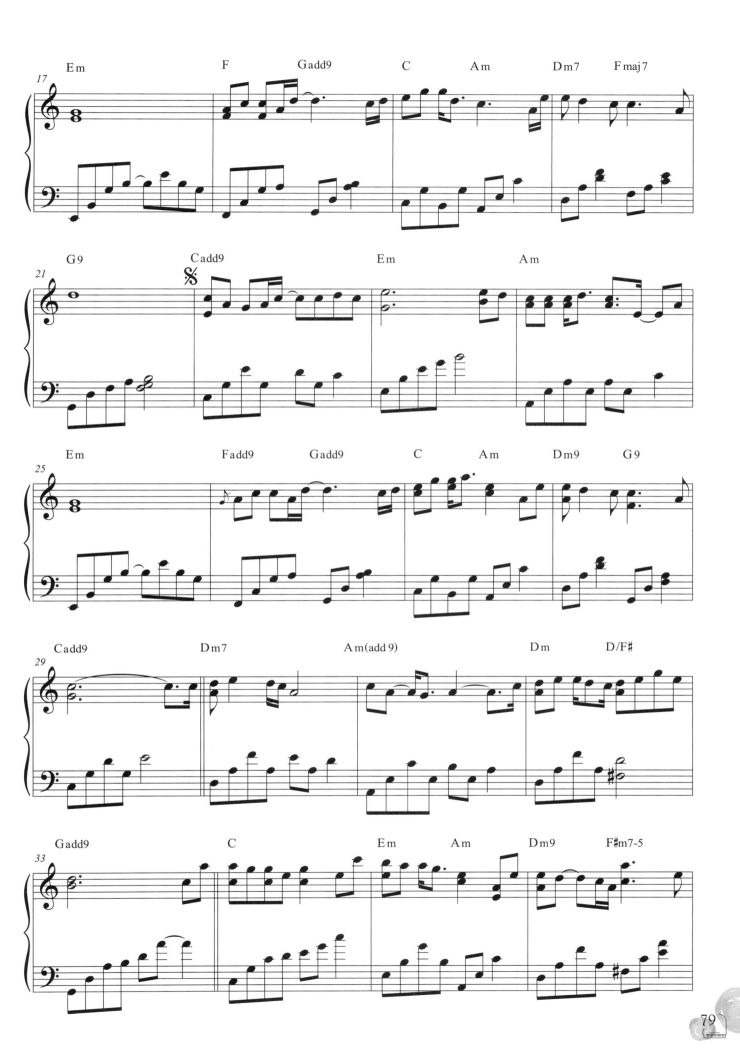

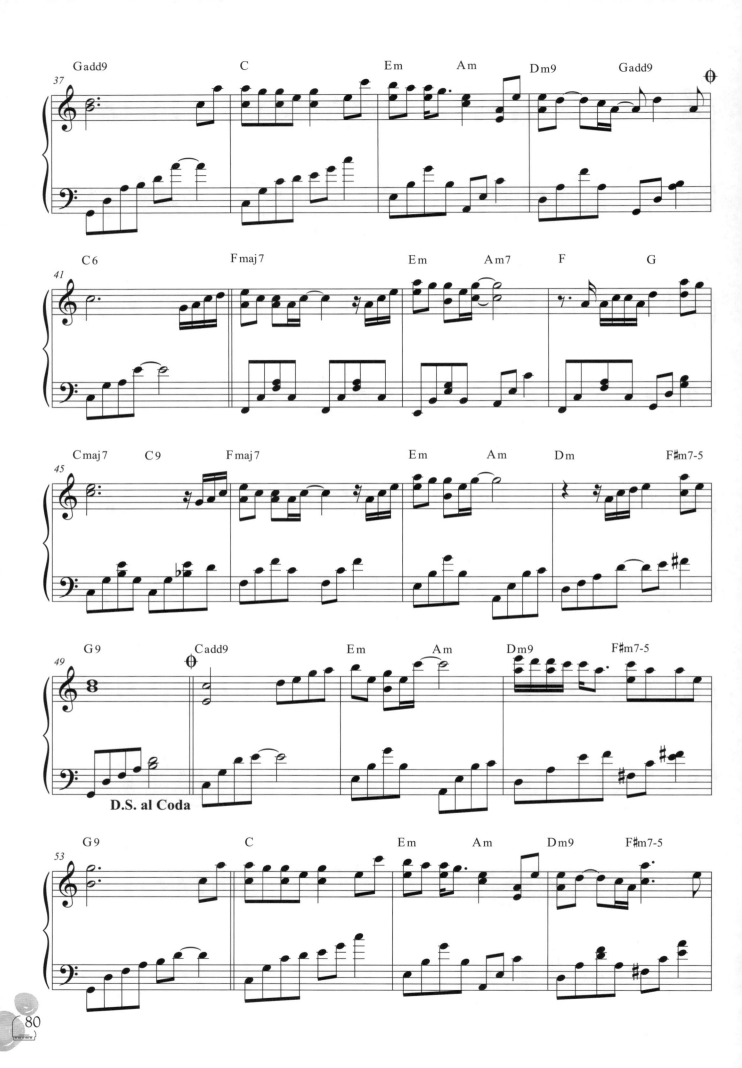

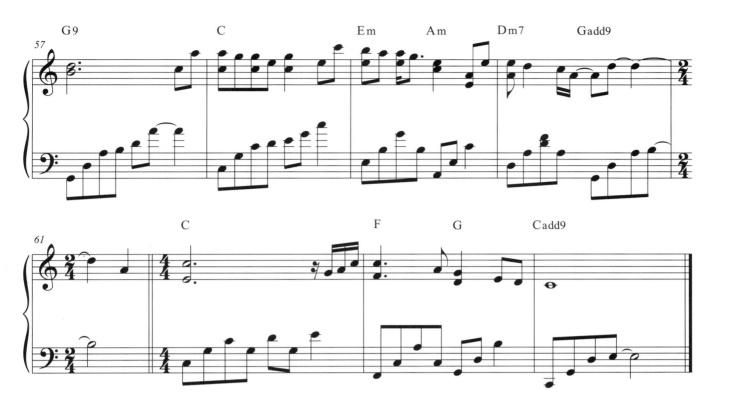

甲你攬牢牢

作詞：江蕙　作曲：江蕙　演唱：江蕙

OP：喜歡唱片股份有限公司　SP：Universal Ms Publ Ltd Taiwan

· 數位學習·

前奏是兩段不同性質的樂段，第一前奏在屬和弦轉位G/B結束，第二前奏是Csus4掛留主和弦做終結。
主旋律有主歌、副歌兩大樂段，副歌段是主歌段高六度音的模進，也是主歌的第一小樂句的動機素材
所衍生出來的樂段變化與發展。兩樂段各自的和弦出發不同，樂段的終結都是主和弦。

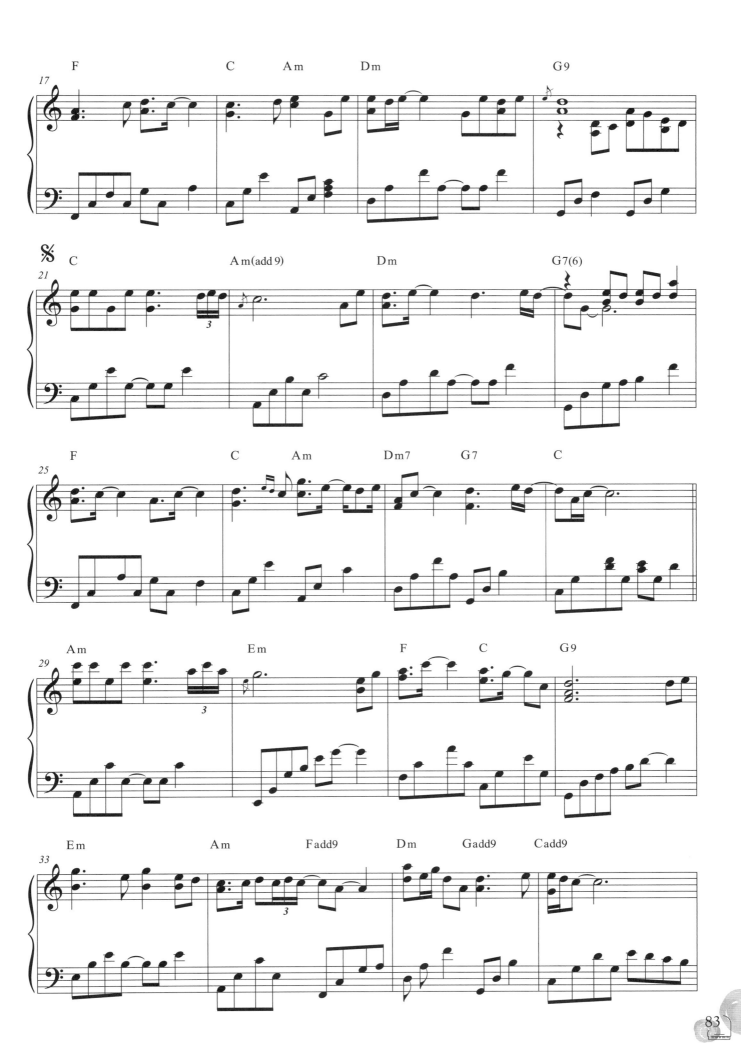

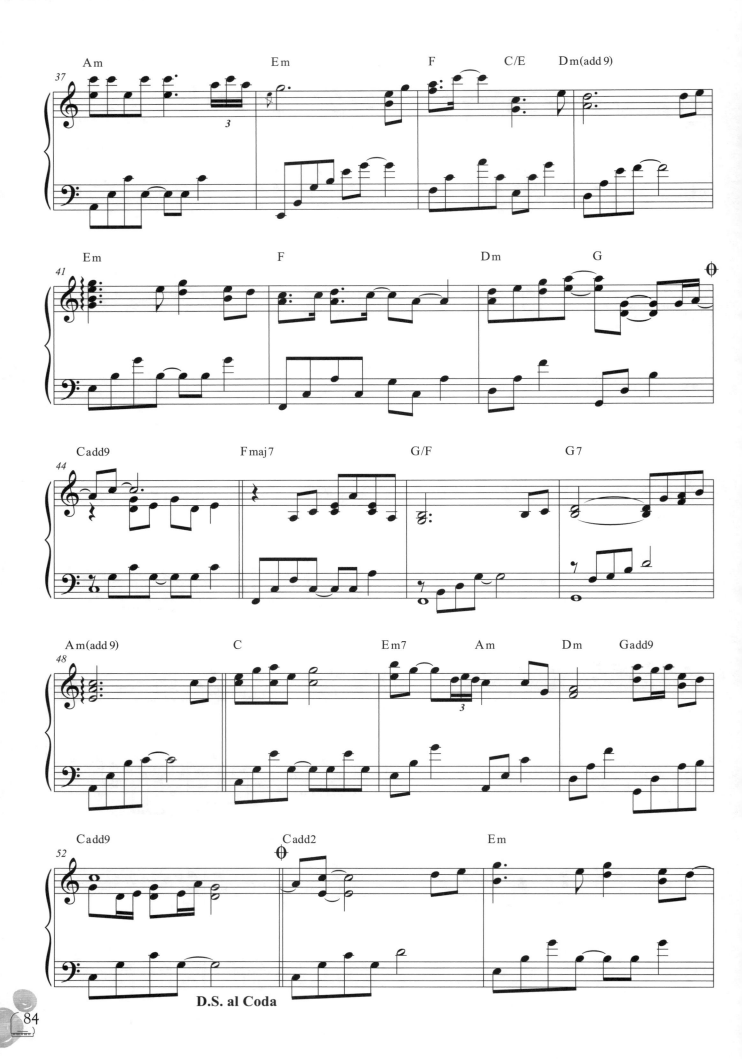

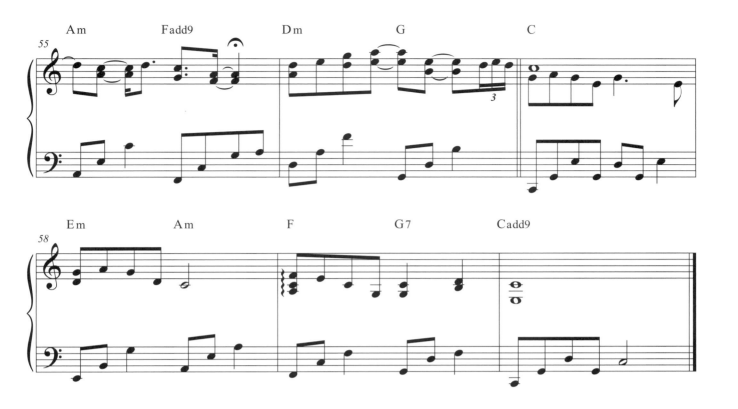

安平追想曲

作詞：陳達儒　作曲：許石　演唱：鄧麗君

OP：可登音樂經紀有限公司

・數位學習

鋼琴曲編排的前奏是以原本舊有前奏的小片段來發展的。在詠嘆時（第28小節）做半減和弦，另外，在同樣的詠嘆時（第37小節），做大七和弦的安排。隨後就進入尾奏做樂曲的結束。

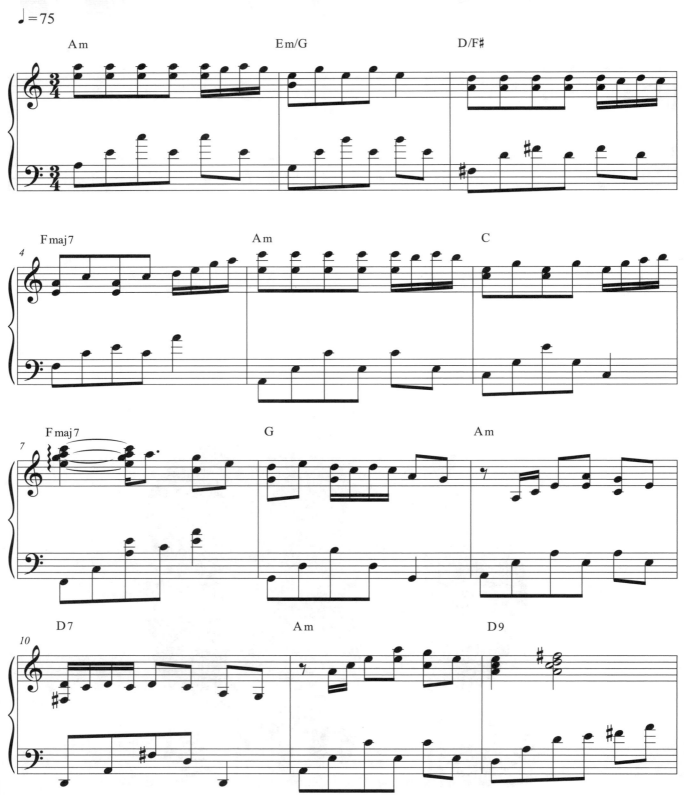

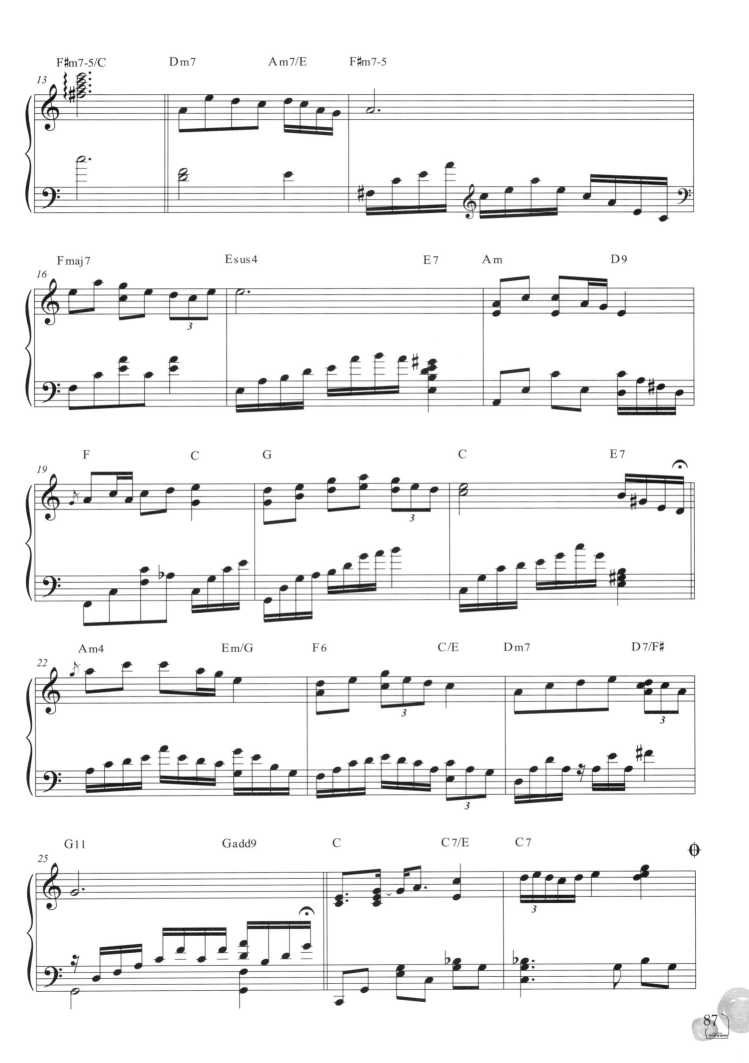

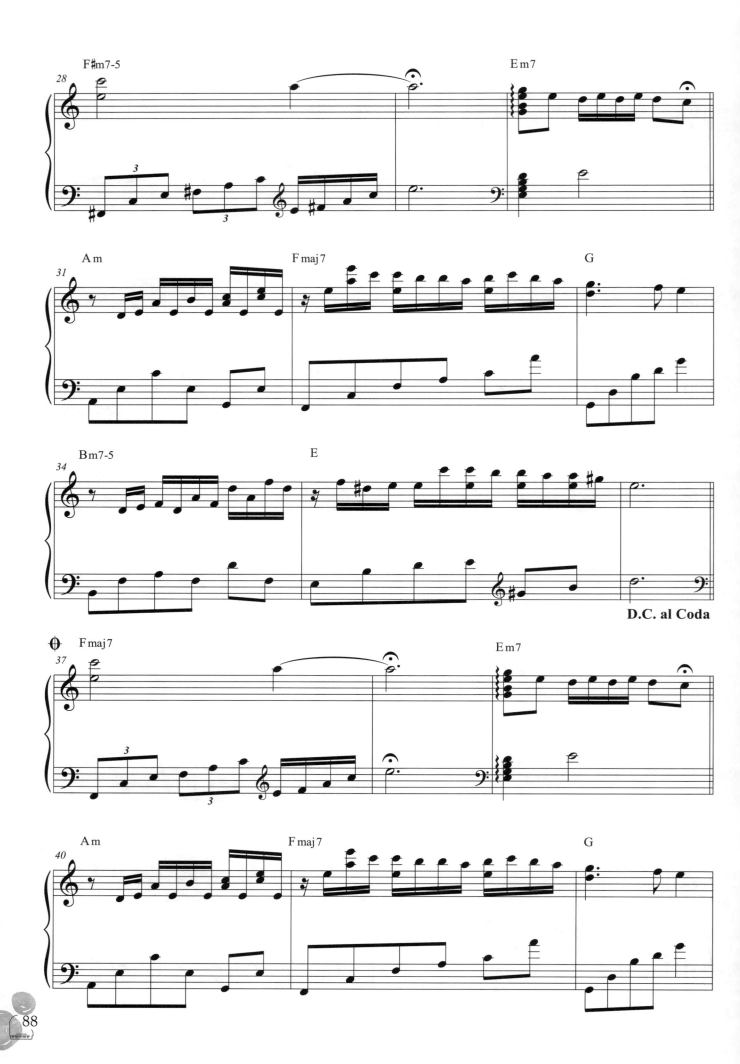

D.C. al Coda

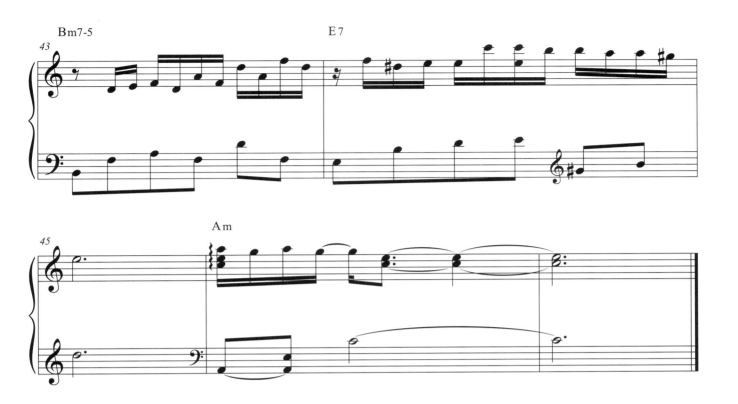

純情青春夢

作詞：陳昇　作曲：鄭文魁　演唱：潘越雲

OP：Rock Music Publishing Co.,Ltd.　OP：新樂園製作有限公司　SP：Rock Music Publishing Co.,Ltd.

整曲的樂段樂句很對稱，和弦的進行也很單純，例如主旋律最後的終止式是2－5－1，另外最特別的是
已結束的樂曲，還追加原唱的另一首曲名為〈我是不是你最疼愛的人〉的主旋律片段配上也是
單一的主和弦（同前奏）做真正的樂曲終結，曲風很純樸又柔情似水。

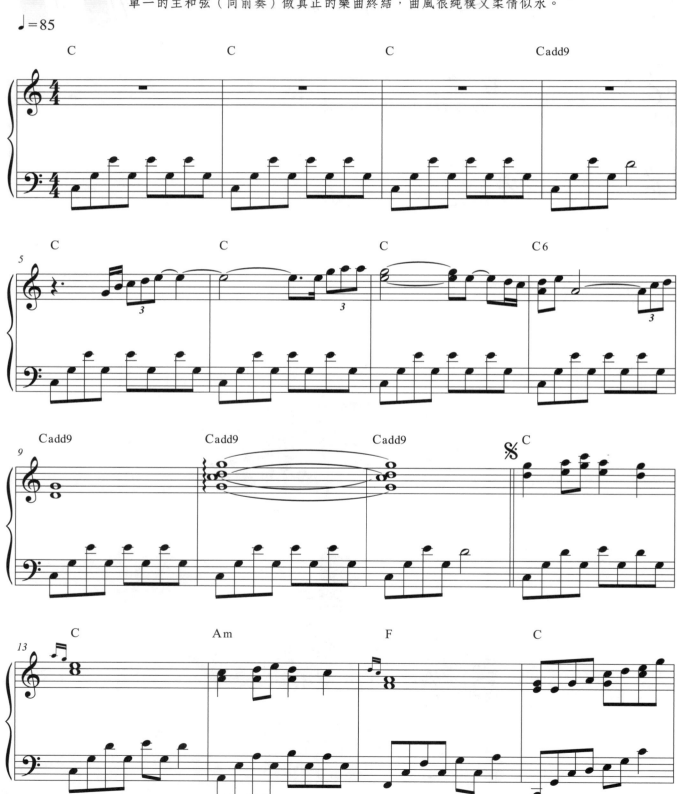

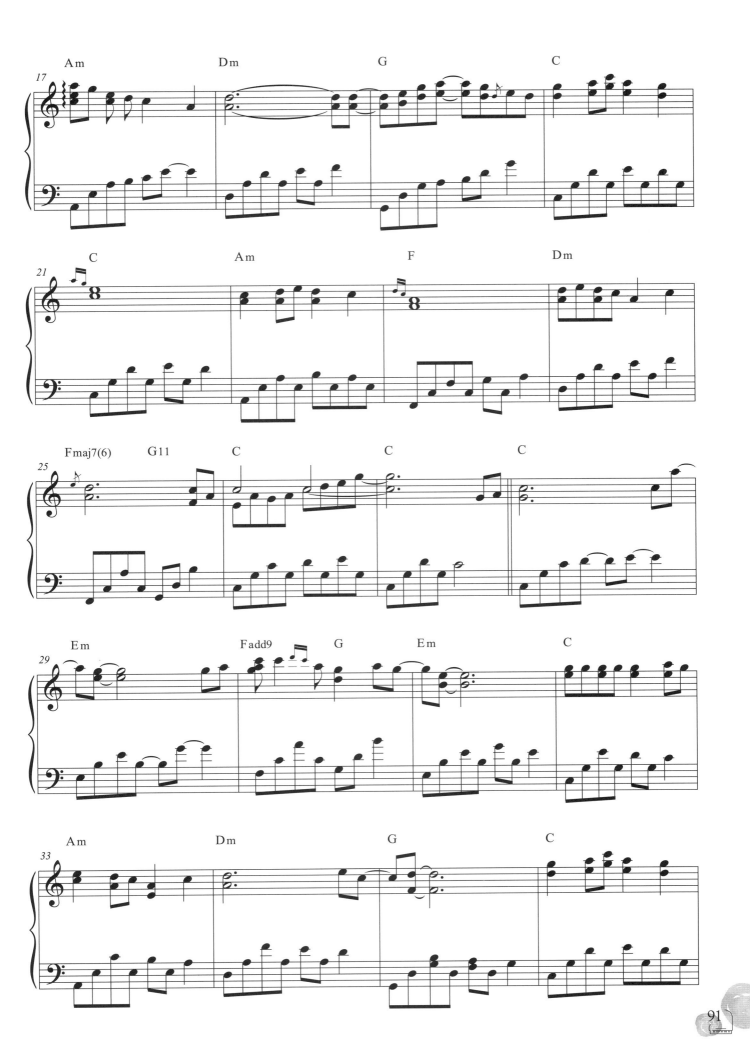

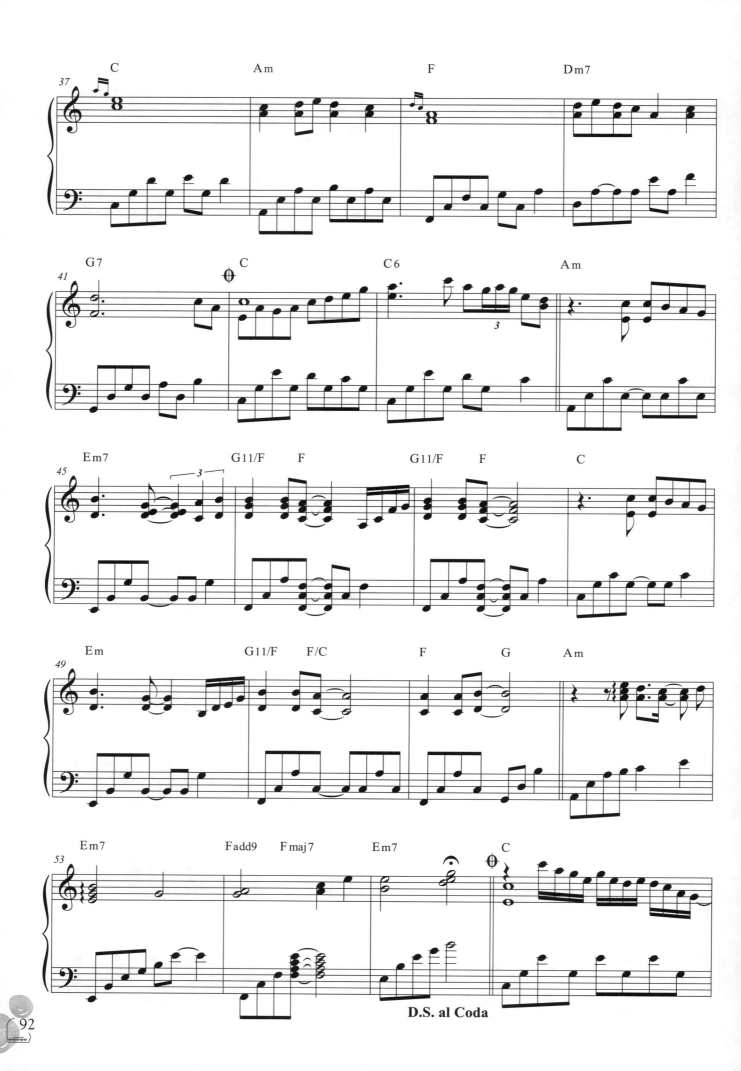

D.S. al Coda

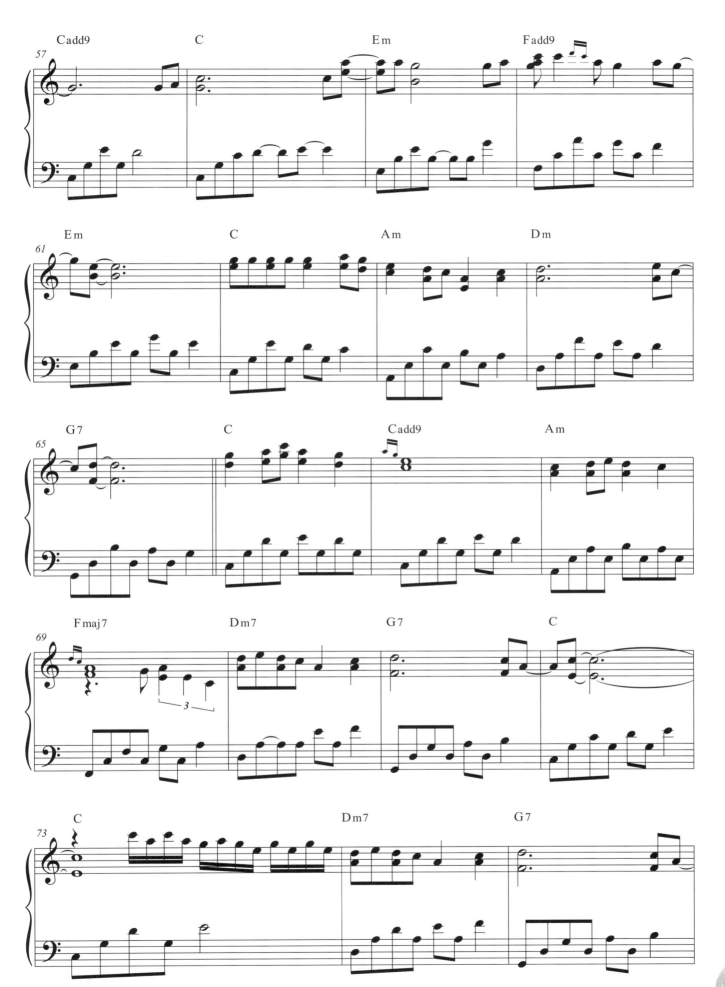

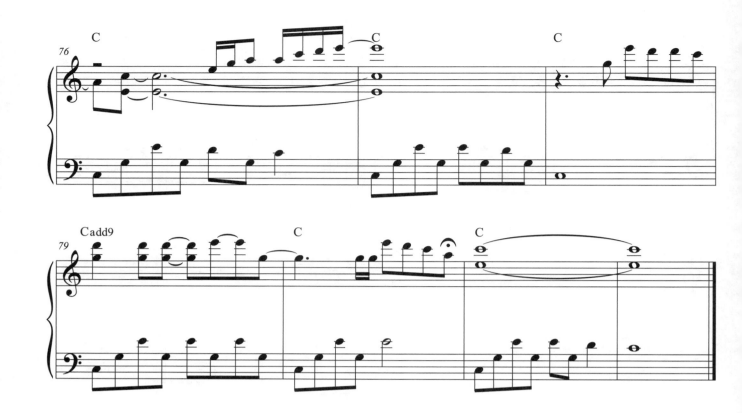

趁我還會記

作詞：荒山亮　作曲：荒山亮　演唱：荒山亮
OP：動脈音樂文化傳播有限公司

四小節的前奏由主七和弦進行到屬七和弦，主歌有前後對應的樂句，導歌也是前後對應的樂句。
本曲有很多變化和弦，例如第17小節是借用和弦Cm的第一轉位，第18小節的A7是次屬和弦。樂曲結束前，
一個過門的推升後，再度把副歌旋律（49小節）更加倍昇華，然後再回歸平靜做樂曲終結。

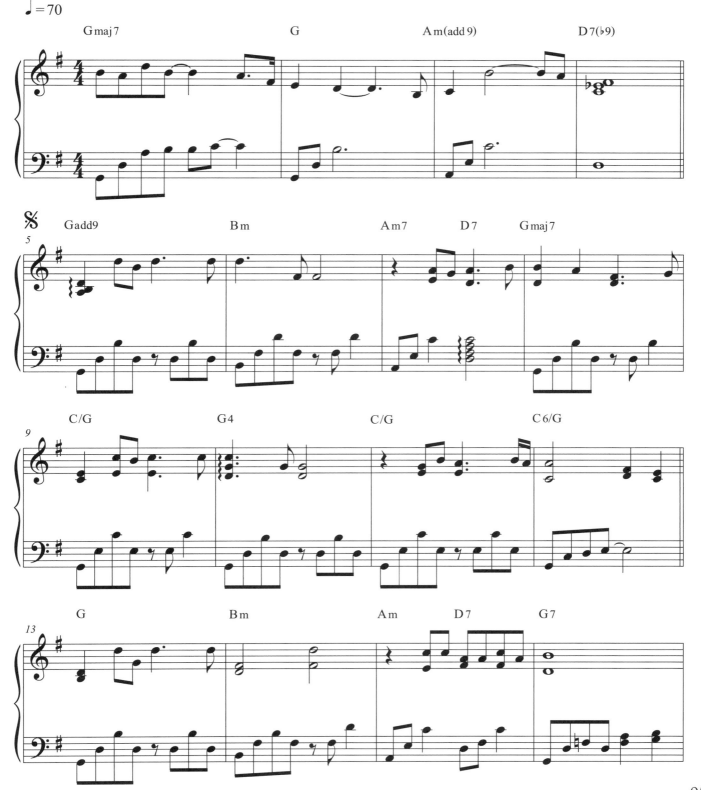

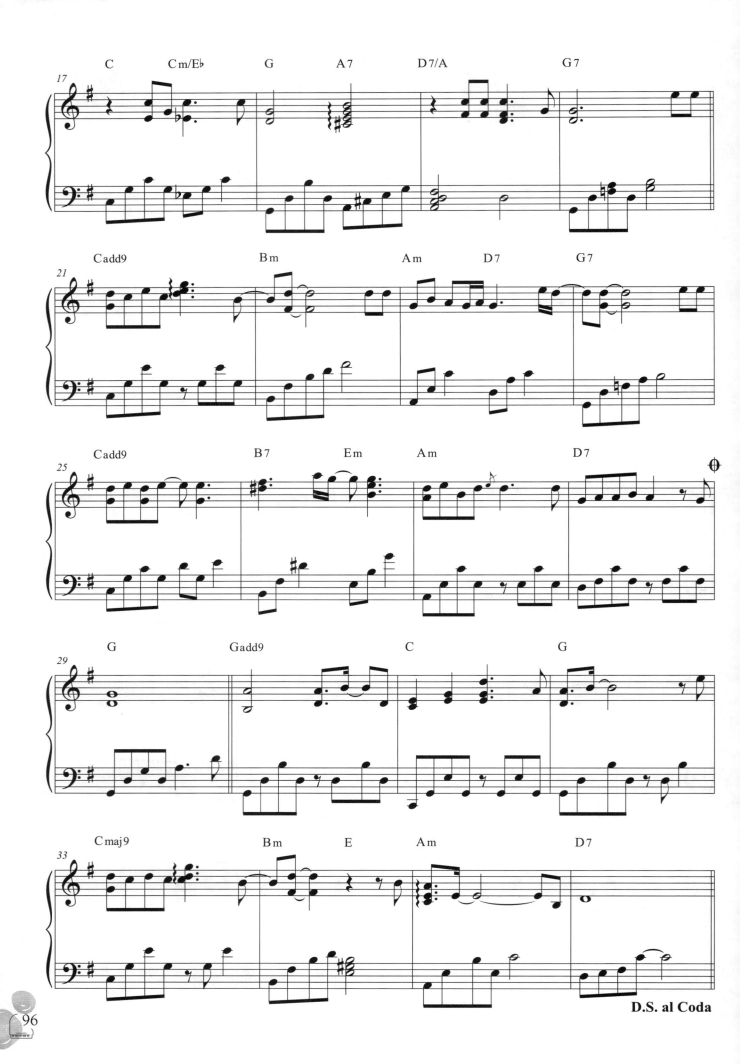

D.S. al Coda

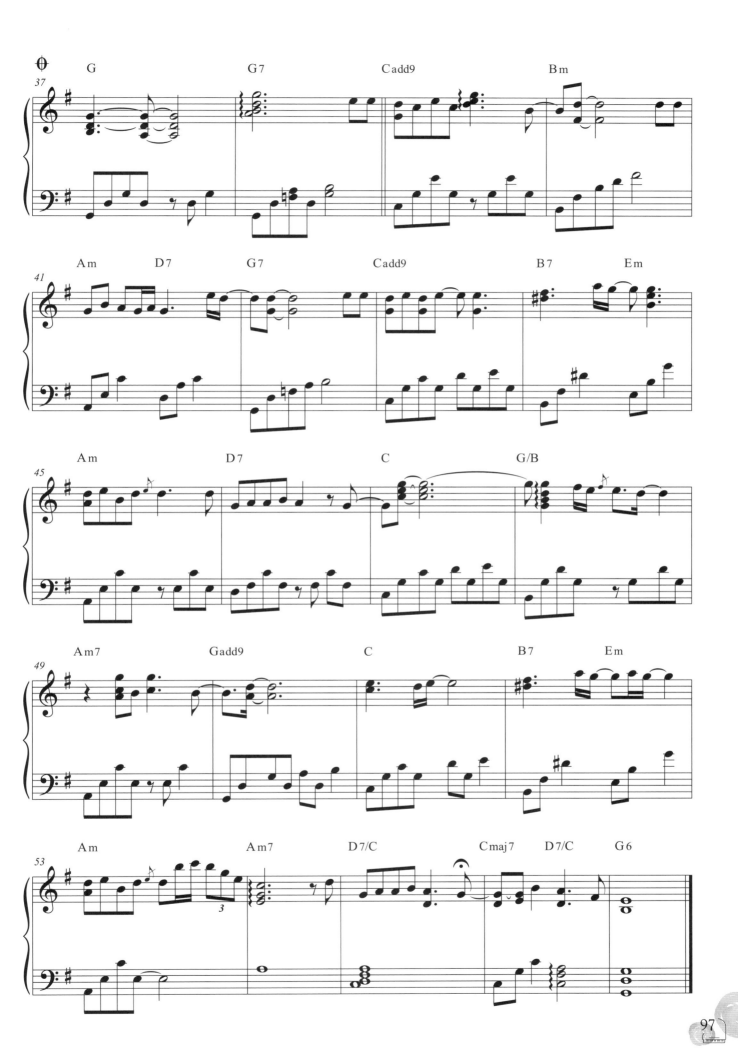

草蜢弄雞公

作詞、作曲：台灣民謠

鋼琴的編曲一開始就是聽起來很不和諧的G調增三和弦，高音右手3音齊奏是代表草螟仔，較低的2音齊奏代表的是公雞，先是這兩隻對峙挑釁，然後再互相攻擊，再來就是主要旋律的展開。

♩=120

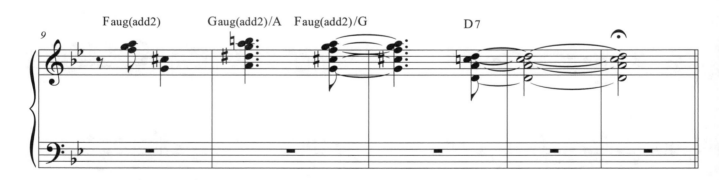

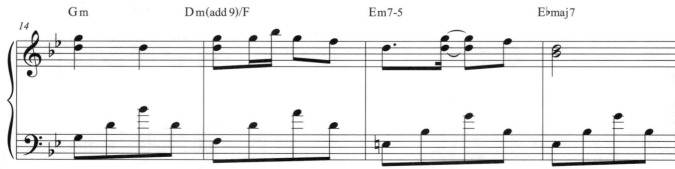

98

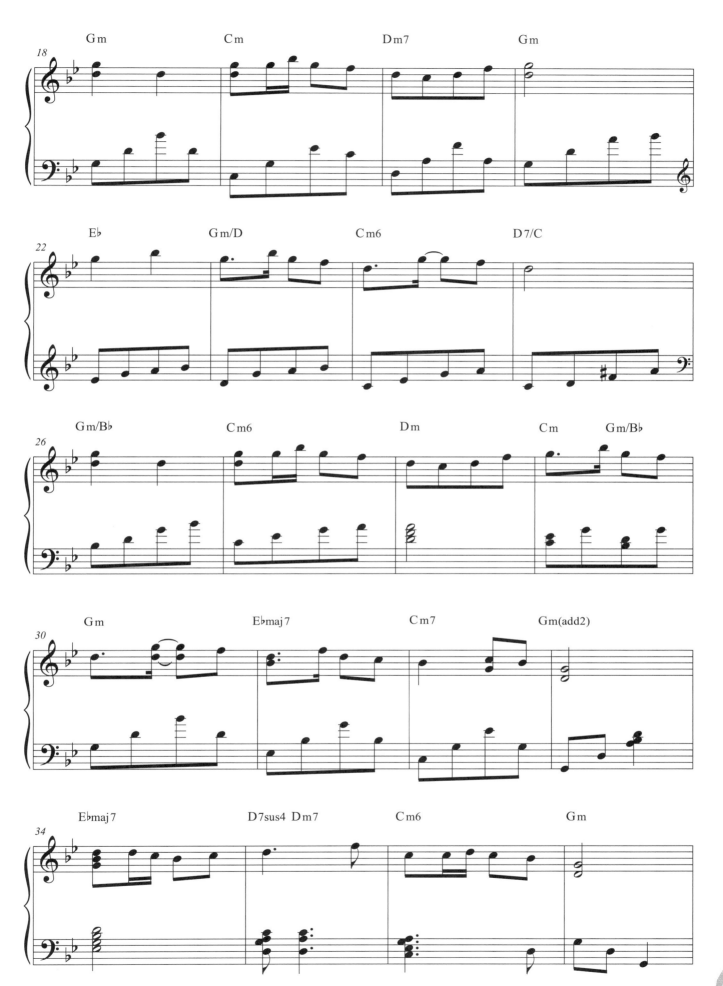

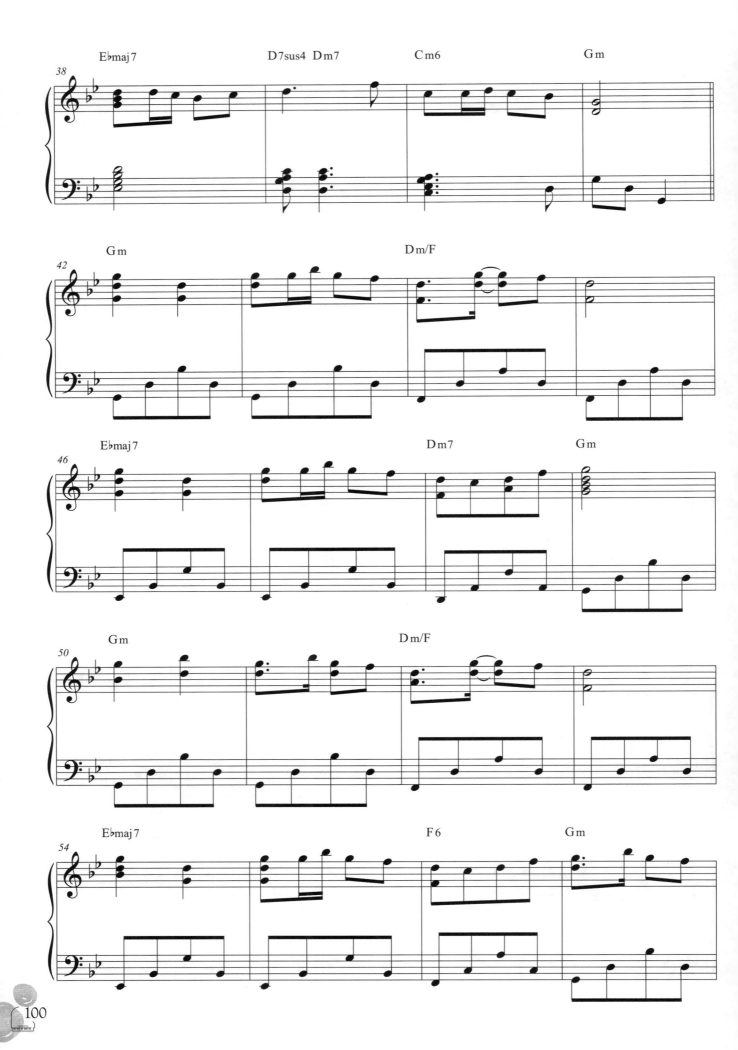

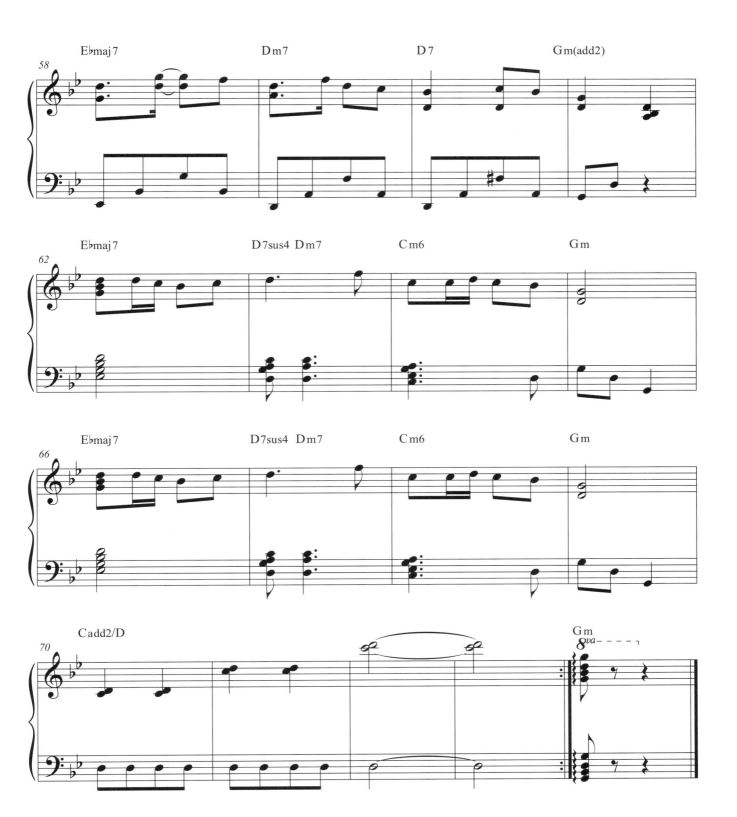

黃昏的故鄉

作詞：文夏　作曲：中野忠晴　原曲《赤い夕陽の故鄉》
演唱：文夏

鋼琴曲的編製是把舊有的前奏來做變化，會強調在半減和弦處停頓一下，感受短暫懸空的不確定感，
然後帶入舊有的前奏，穿插一點現代感的和弦再進入主題展開樂曲。

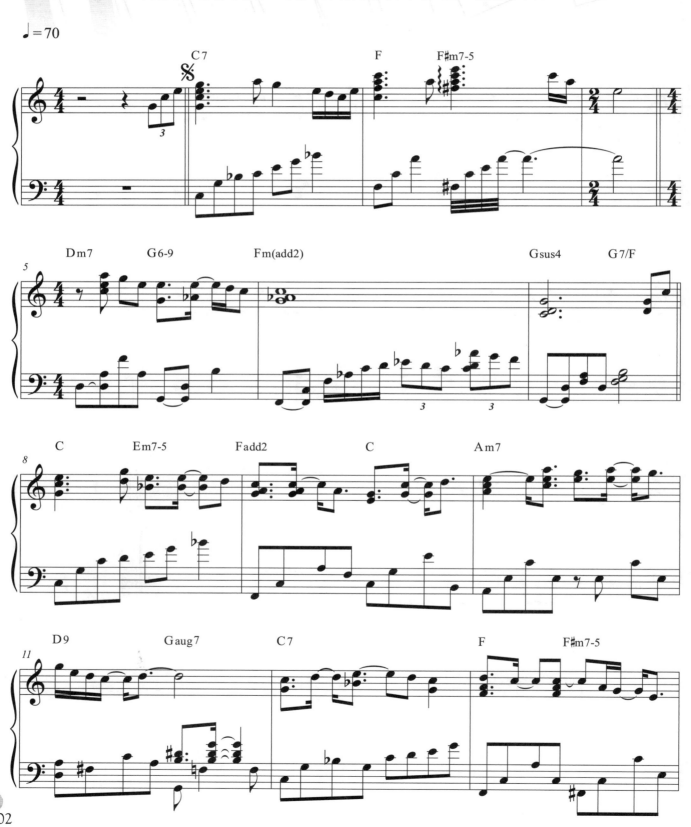

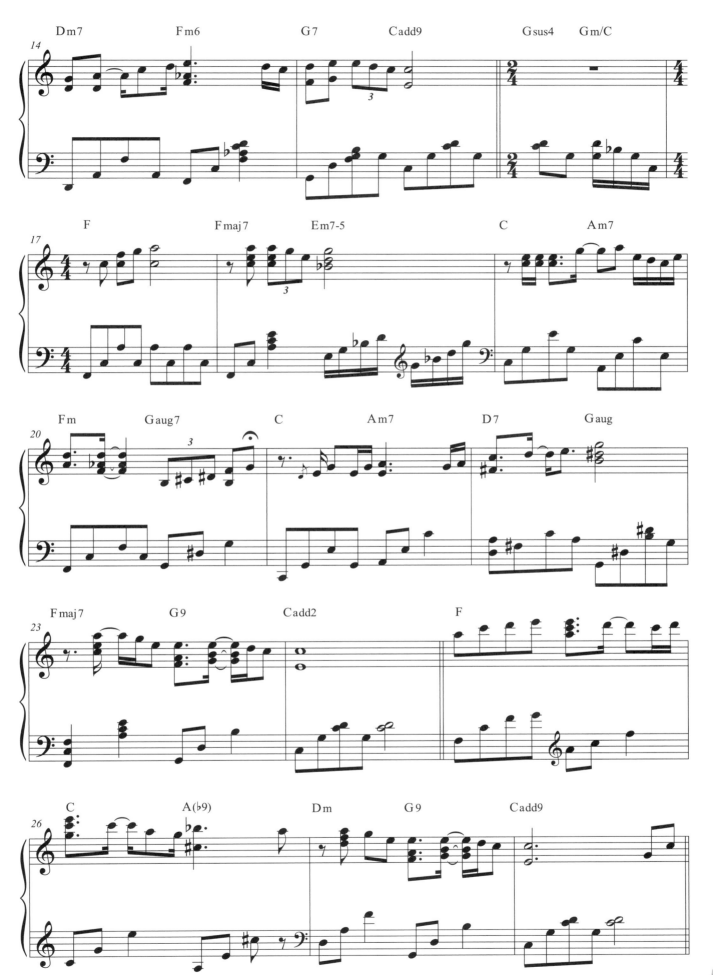

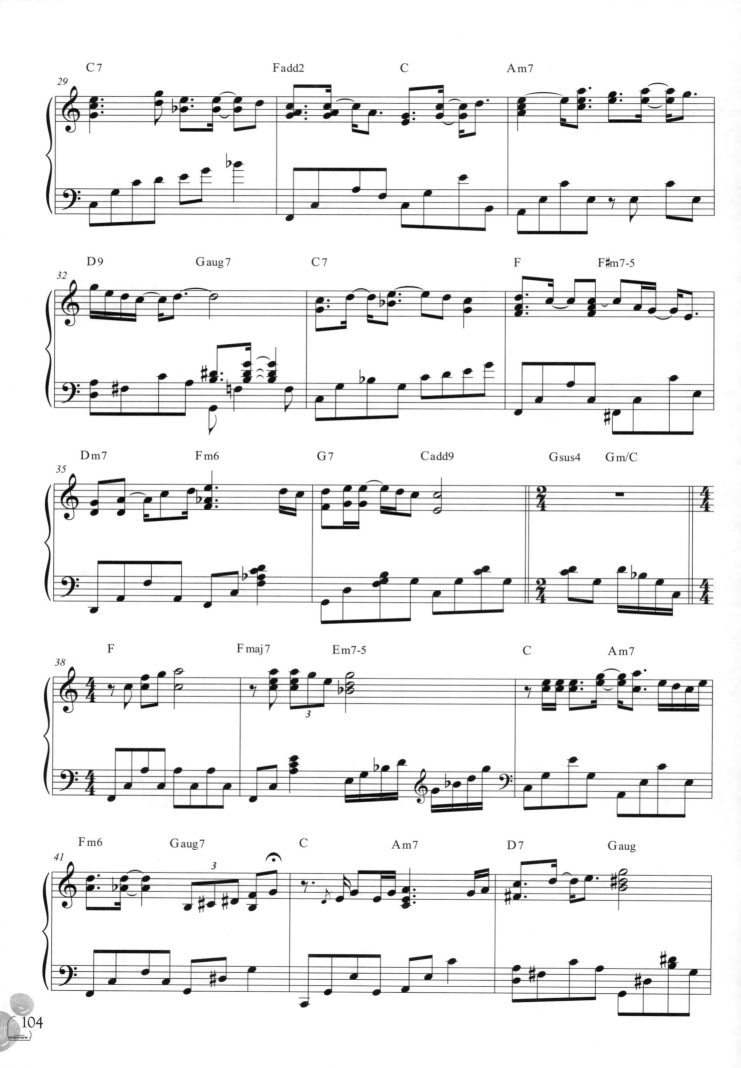

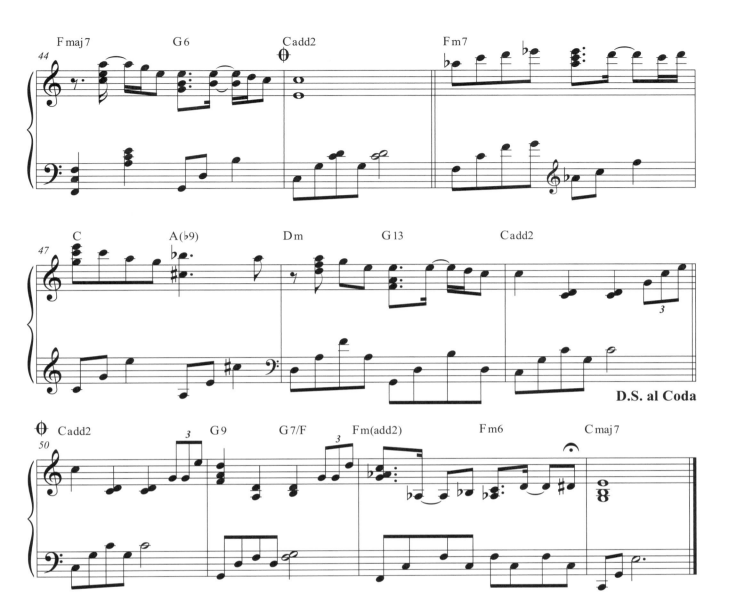

D.S. al Coda

愛你無條件

作詞：許常德　作曲：游鴻明　演唱：黃乙玲
OP：山水意音樂工作室　SP：Universal Ms Publ Ltd Taiwan

主歌樂段中對應的後樂句是前樂句的變化，副歌樂段中對應的後樂句也是前樂句的發展。在副歌樂段中，也安排了順階下行的和弦進行，如Dm－C－B♭－Am－Gm（即1－7－6－5－4）。本曲的調性很堅強，每個樂段的開始都是一級主和弦，樂曲的和弦進行也很常規和單純。

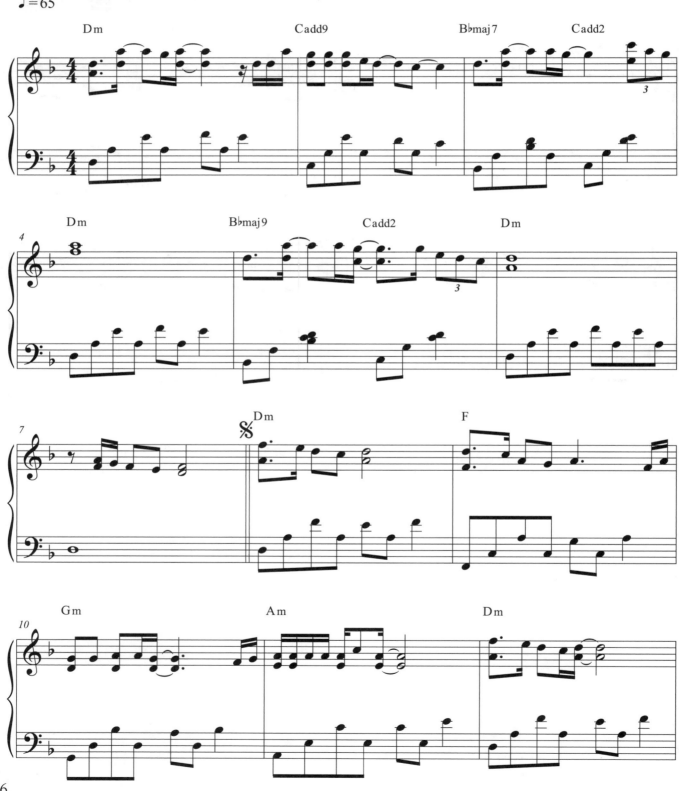

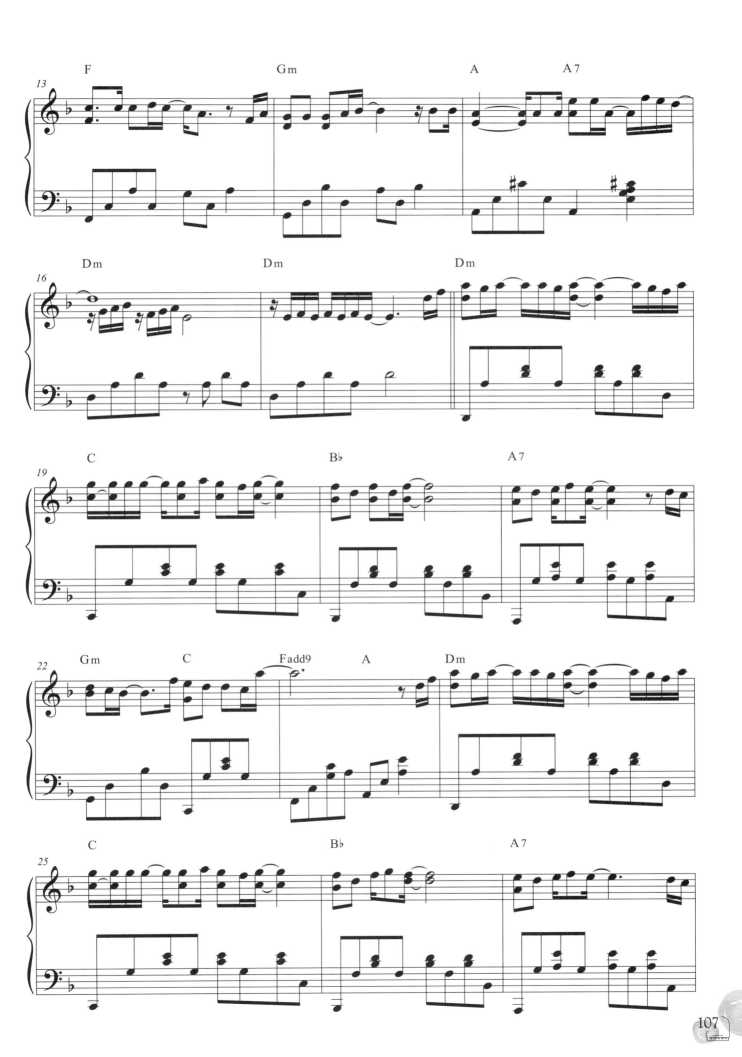

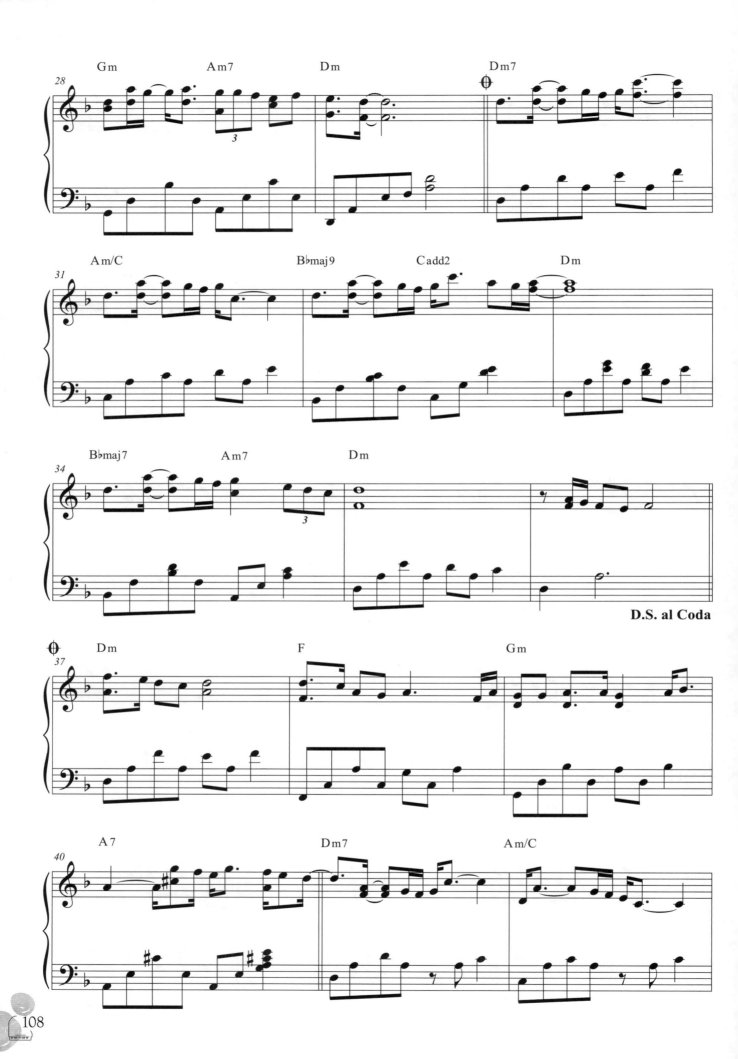

D.S. al Coda

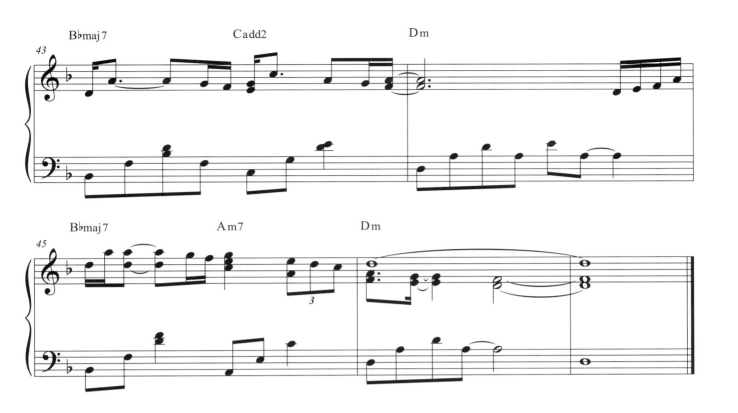

落大雨彼日

作詞：葉俊麟　作曲：佐伯としお　原曲《あん時ゃどしゃ降り》
演唱：鄭日清

鋼琴曲的編排一開始就是由半減和弦展開前奏，在空虛的感覺下，右手連續的8分音符（第5小節）到
第9小節的連續16分音符的音群是持續小雨和大雨的寫照，然後主題才會出現。
最後的尾奏和前奏雷同，樂曲結束在雨的氛圍中。

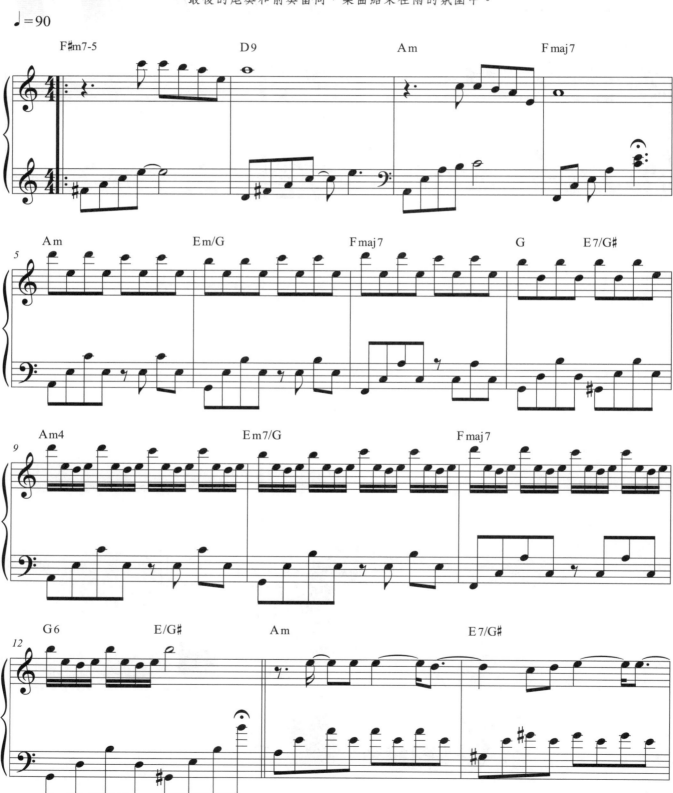

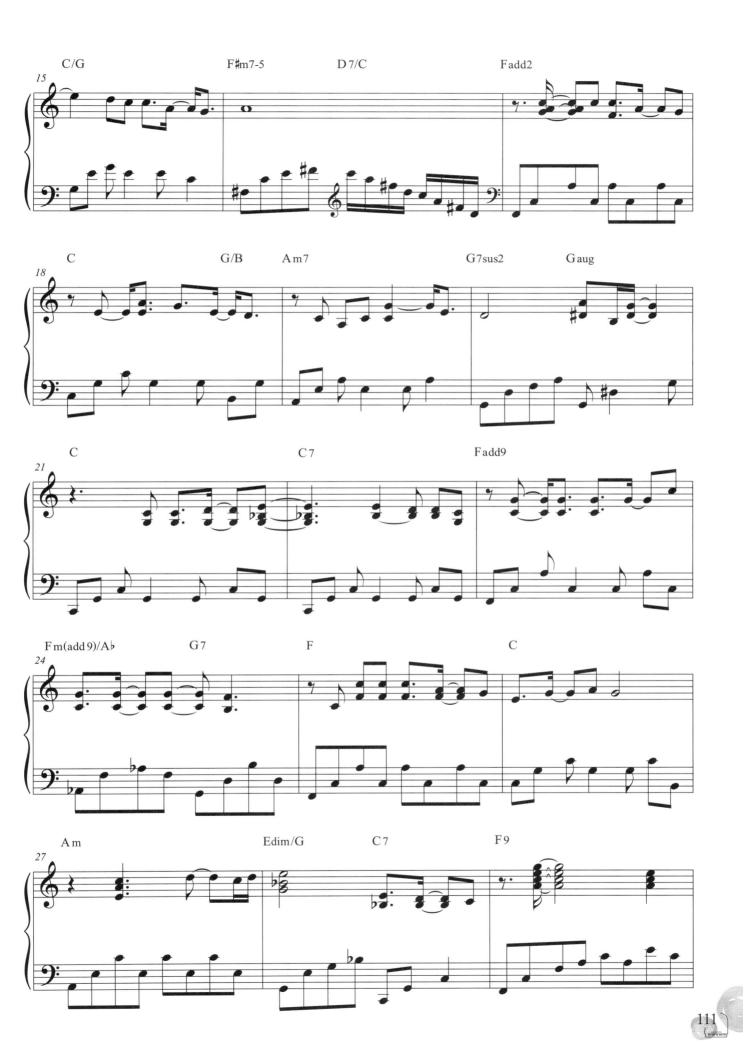

111

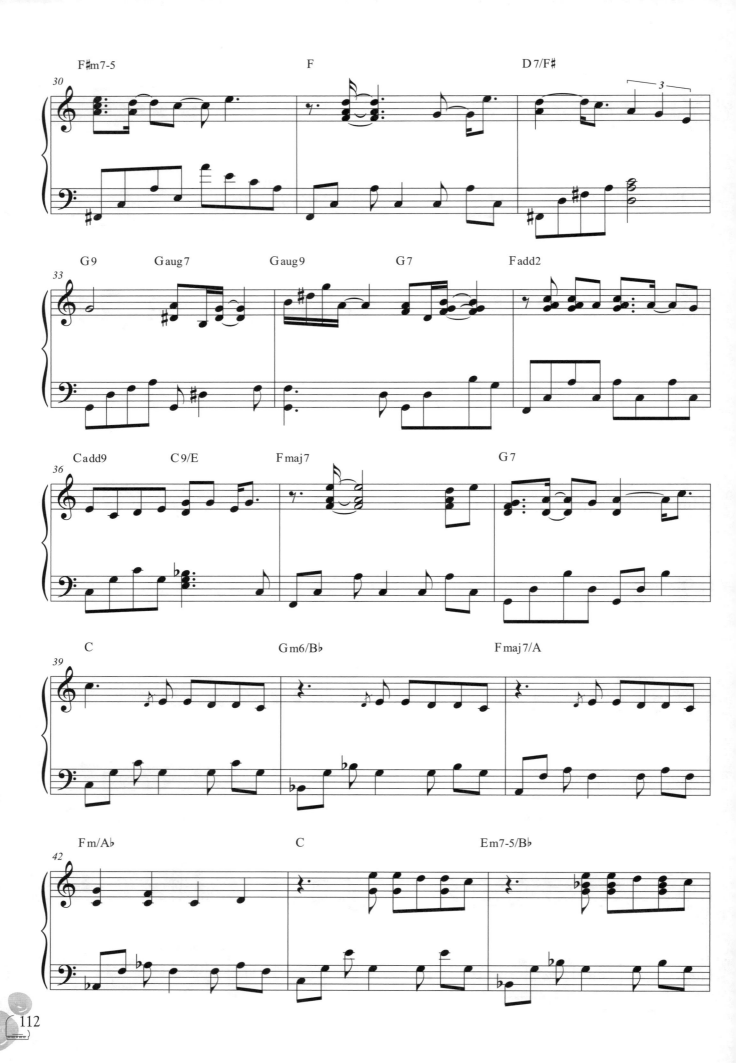

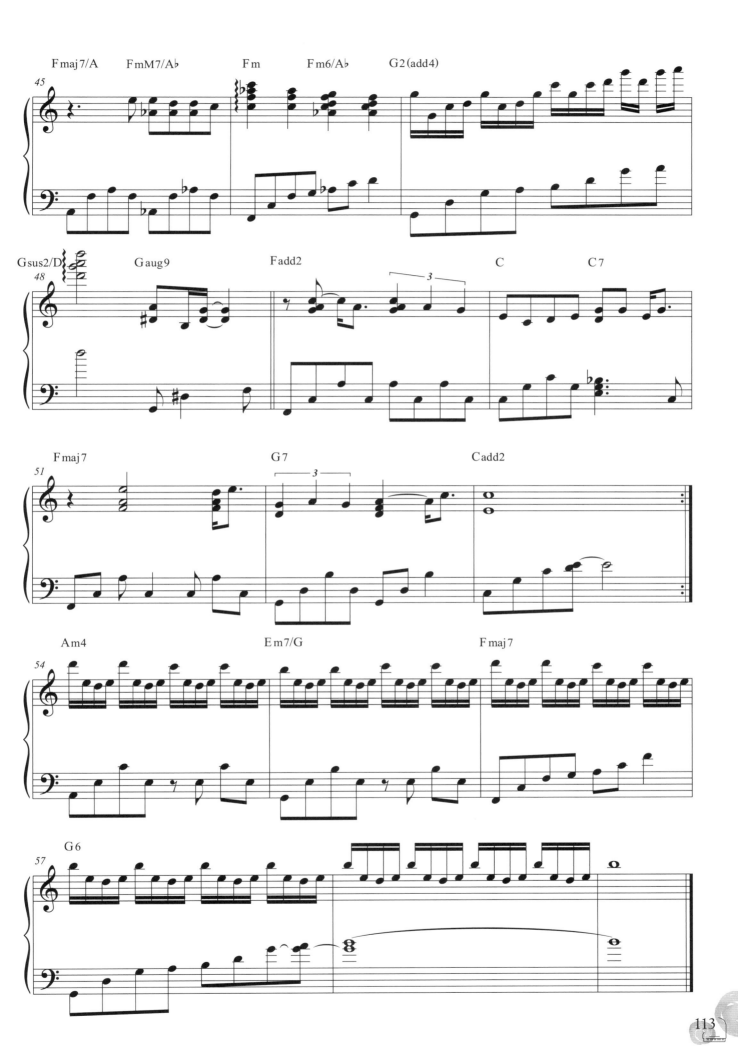

繁華攏是夢

作詞：游鴻明　作曲：游鴻明　演唱：江蕙(原唱：陳美鳳、伍浩哲)
OP：山水意音樂工作室　SP：Universal Ms Publ Ltd Taiwan

·數位學習·

同是弱起拍的前奏、間奏、尾奏都有一樣的動機與素材，和弦的進行都是由下屬和弦開始的，如4－3－2－5，
前三個是順階和弦，最後落在屬和弦，只是尾奏中再加上一個主七和弦結尾。主歌有對稱的前後樂句，
是相同的動機與素材，只是樂句終止和弦不一樣而已。副歌以模進的方式發展出對應的小樂句。

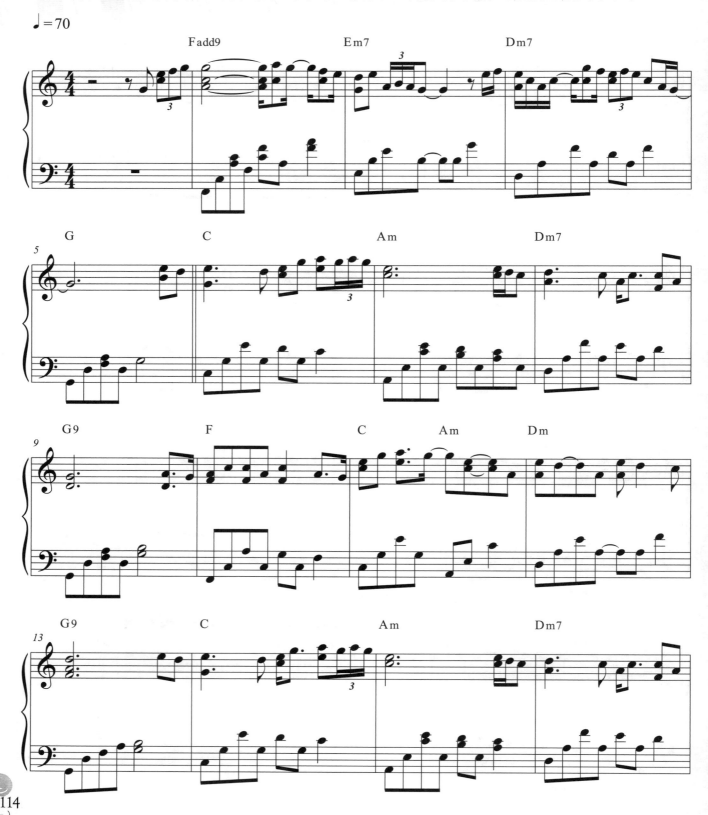

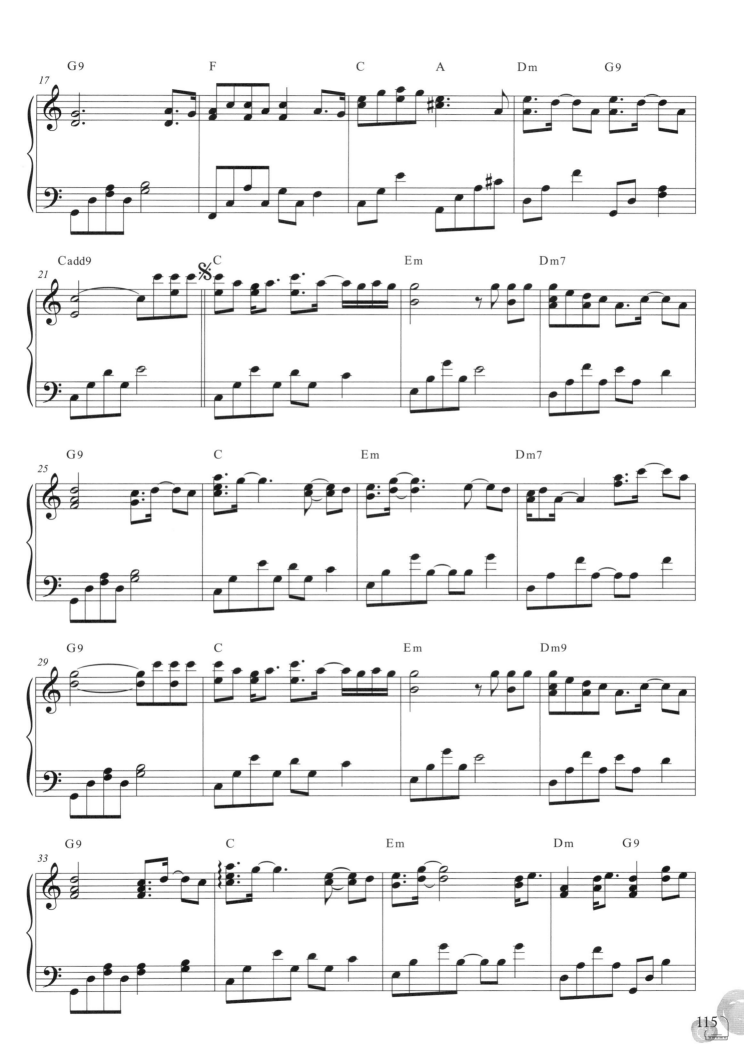

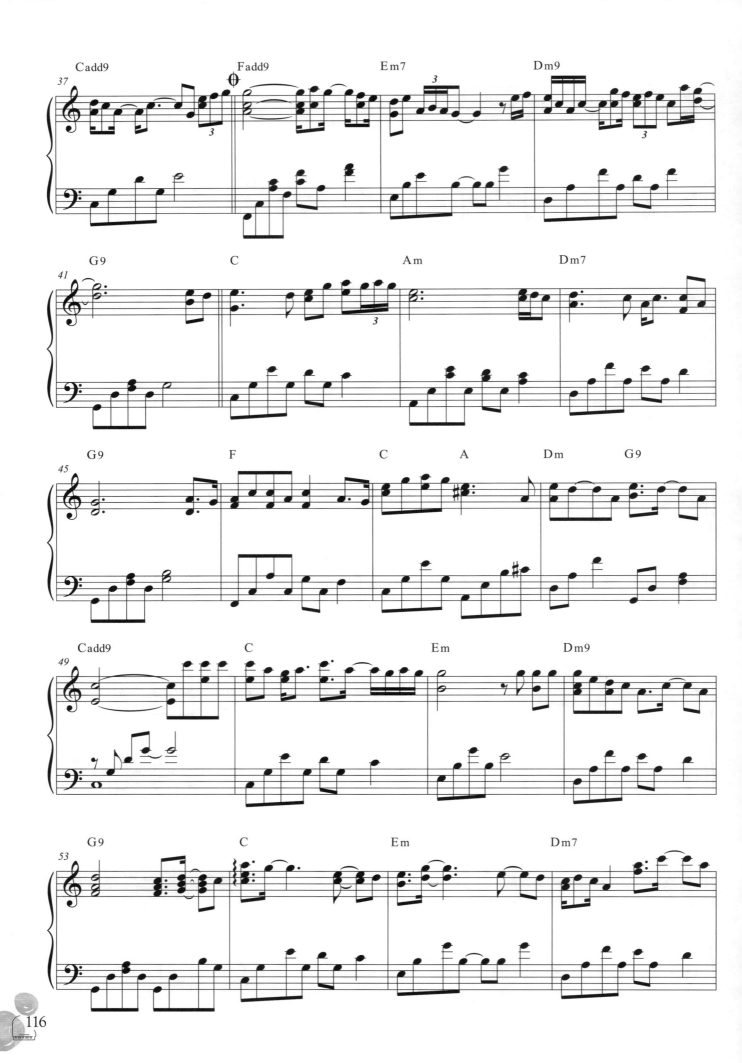

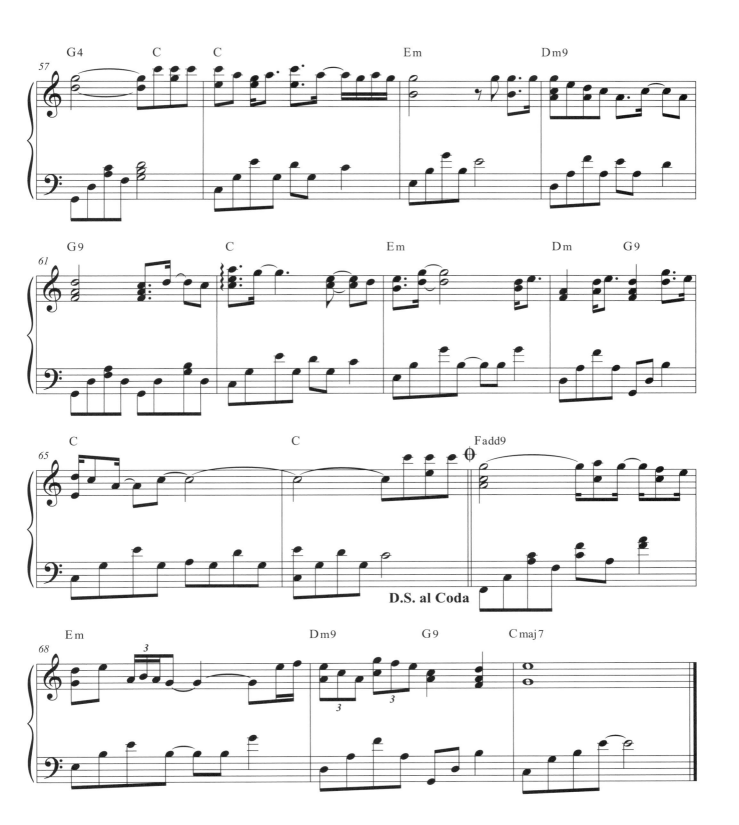

D.S. al Coda

天頂的月娘

作詞：潘芳烈　作曲：潘芳烈　演唱：許景淳

一開始就運用整段副歌的旋律，以清淡純淨的方式呈現，五級掛留和弦的結尾後，才是真正的前奏（15～23小節），
段落結束是一級掛留和弦的第二轉位。其實樂曲的每個段落都有掛留和弦的安排。本曲有三個樂段，
主歌樂段可說是重覆的樂句，只是旋律稍微有變化，句尾也都是屬和弦。導歌樂段有對稱互應的兩小樂句。
副歌樂段也有對稱互應的兩樂句。尾奏與前奏雷同，只是在主和弦終結。

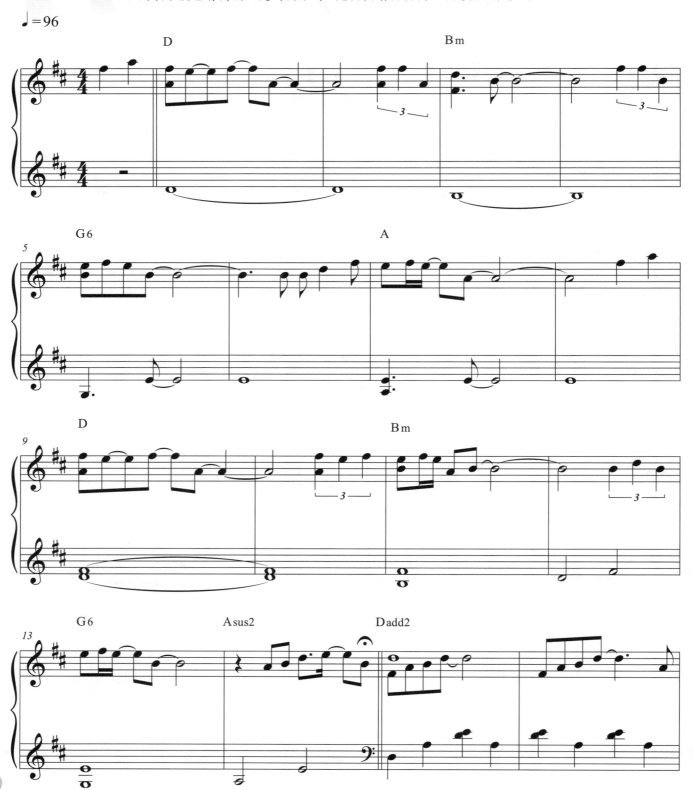

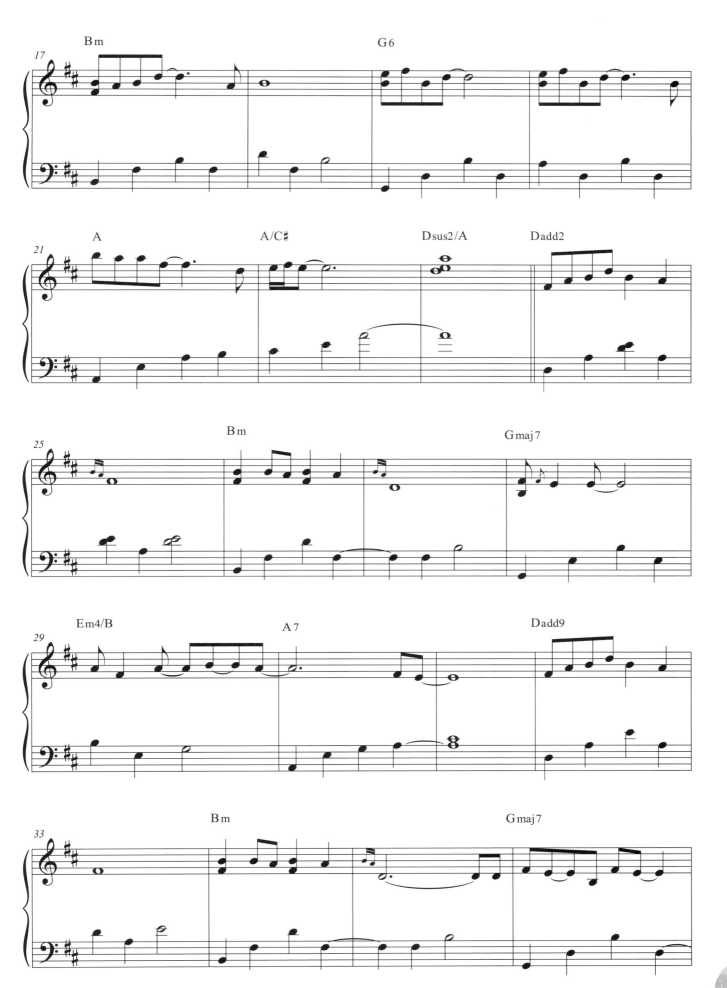

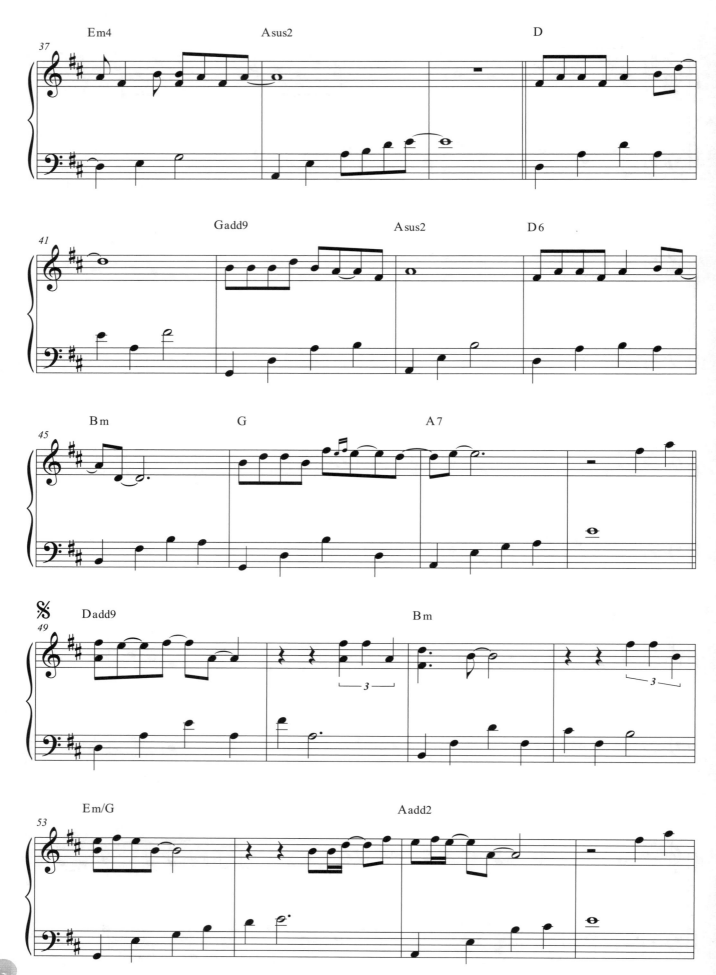

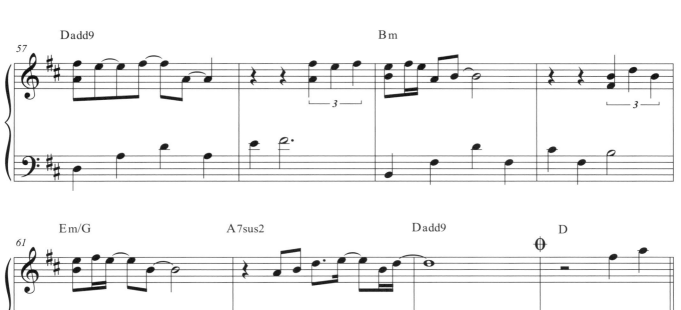

D.S. al Coda

可憐戀花再會吧

作詞：葉俊麟　作曲：上原げんと　原曲《十代の恋よさようなら》
演唱：葉啟田(洪一峰)

鋼琴曲的編排是在於把原有單純主旋律的音，做一些較長或較短的變化，也就是重音和弱音或
次弱音的變化，簡單說例如是切分音之類的，如此也增添了幾分現代感的浪漫情懷。

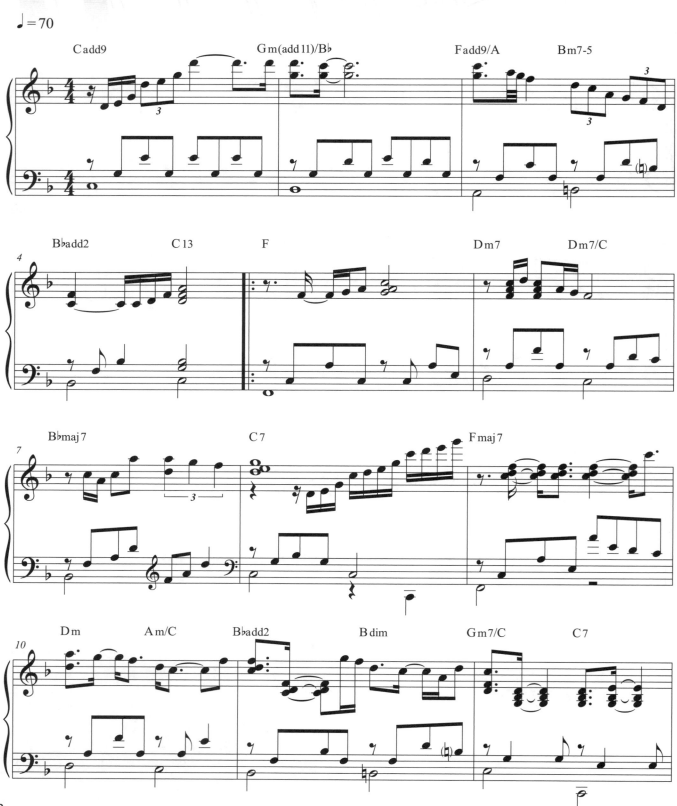

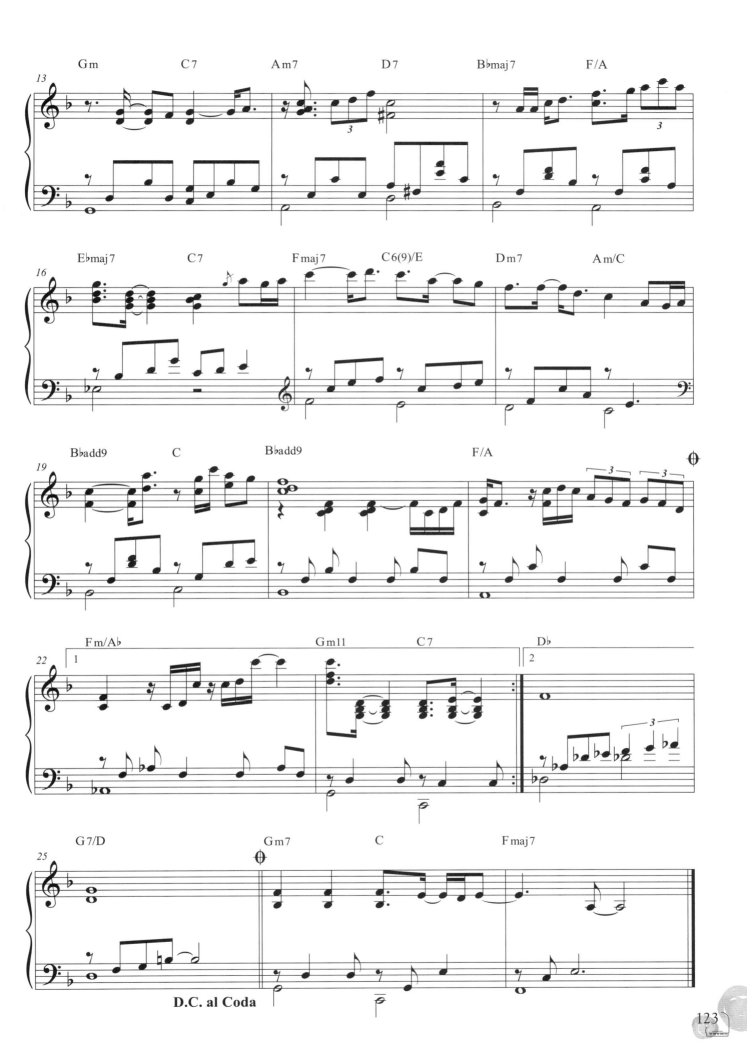

婚禮主題曲 PIANO 30選
Wedding 五線譜版

Comme au premier jour、三吋日光、Everything、聖母頌、愛之喜、愛的禮讚、
Now, on Land and Sea Descending、威風凜凜進行曲、輪旋曲、愛這首歌、
Someday My Prince Will Come、等愛的女人、席巴女王的進場、My Destiny、
婚禮合唱、D大調卡農、人海中遇見你、終生美麗、So Close、今天你要嫁給我、
Theme from Love Affair、Love Theme from While You Were Sleeping、因為愛情、
時間都去哪兒了、The Prayer、You Raise Me Up、婚禮進行曲、Jalousie、
You Are My Everything

朱怡潔 編著　定價：**320元**

經典電影主題曲 PIANO 30選
Movie 五線譜版 簡譜版

1895、B.J.單身日記、不可能的任務、不能說的秘密、北非諜影、
在世界的中心呼喊愛、色‧戒、辛德勒的名單、臥虎藏龍、金枝玉葉、
阿凡達、阿甘正傳、哈利波特、珍珠港、美麗人生、英倫情人、修女也瘋狂、
海上鋼琴師、真善美、神話、納尼亞傳奇、送行者、崖上的波妞、教父、
清秀佳人、淚光閃閃、新天堂樂園、新娘百分百、戰地琴人、魔戒三部曲

朱怡潔 編著　每本定價：**320元**

新世紀鋼琴古典名曲 30選
New Age 五線譜版 簡譜版

G弦之歌、郭德堡變奏曲舒情調、郭德堡變奏曲第1號、郭德堡變奏曲第3號、
降E大調夜曲、公主徹夜未眠、我親愛的爸爸、愛之夢、吉諾佩第1號、吉諾佩第2號、
韃靼舞曲、阿德麗塔、紀念冊、柯貝利亞之圓舞曲、即興曲、慢板、西西里舞曲、天鵝、
鄉村騎士間奏曲、卡門間奏曲、西西里舞曲、卡門二重唱、女人皆如此、孔雀之舞、
死公主之孔雀舞、第一號匈牙利舞曲、帕格尼尼主題狂想曲、天鵝湖、Am小調圓舞曲

何真真 劉怡君 著　每本定價**360元**　內附有聲**2CDs**

新世紀鋼琴台灣民謠 30選
New Age 五線譜版 簡譜版

一隻鳥仔哮啾啾、五更鼓、卜卦調、貧彈仙、病子歌、乞食調、走路調、都馬調、
西北雨、勸世歌、思想起、採茶歌、天黑黑、青蚵嫂、六月茉莉、農村酒歌、
牛犁歌、草螟弄雞公、丟丟銅、桃花過渡、舊情綿綿、望春風、雨夜花、安平追想曲、
白牡丹、補破網、河邊春夢、賣肉粽、思慕的人、四季紅

何真真 著　每本定價**360元**　內附有聲**2CDs**

郵政劃撥存款收據
注意事項

一、本收據請詳加核對並妥
為保管，以便日後查考。

二、如欲查詢存款入帳詳情
時，請檢附本收據及已
填妥之查詢函向各連線
郵局辦理。

三、本收據各項金額、數字
係機器印製，如非機器
列印或經塗改或無收款
郵局收訖章者無效。

請 寄 款 人 注 意

一、帳號、戶名及寄款人姓名通訊處各欄請詳細填明，以免誤寄
；抵付票據之存款，務請於交換前一天存入。

二、每筆存款至少須在新台幣十五元以上，且限填至元位為止。

三、倘金額塗改時請更換存款單重新填寫。

四、本存款單不得黏貼或附寄任何文件。

五、本存款金額業經電腦登帳後，不得申請駁回。

六、本存款單備供電腦影像處理，請以正楷工整書寫並請勿折疊
。帳戶如需自印存款單，各欄文字及規格必須與本單完全相
符；如有不符，各局應婉請寄款人更換郵局印製之存款單填
寫，以利處理。

七、本存款單帳號及金額欄請以阿拉伯數字書寫。

八、帳戶本人在「付款局」所在直轄市或縣（市）以外之行政區
域存款，需由帳戶內扣收手續費。

交易代號：0501、0502現金存款　0503票據存款　2212劃撥票據託收

本聯由儲匯處存查　保管五年

台語歌謠鋼琴演奏曲集

編著 / 陳亮吟

統籌 / 潘尚文

美術編輯 / 呂欣純

封面設計 / 呂欣純

文字編輯 / 陳珈云

樂譜製作 / 明泓儒

編曲演奏 / 陳亮吟

影音處理 / 明泓儒、李禹萱

出版發行 / 麥書國際文化事業有限公司

Vision Quest Publishing International Co., Ltd.

地址 / 10647台北市羅斯福路三段325號4F-2

4F-2, No.325,Sec.3, Roosevelt Rd.,

Da'an Dist.,Taipei City 106, Taiwan (R.O.C)

電話 / 886-2-23636166，886-2-23659859

傳真 / 886-2-23627353

郵政劃撥 / 17694713

戶名 / 麥書國際文化事業有限公司

http://www.musicmusic.com.tw

E-mail:vision.quest@msa.hinet.net

中華民國109年 9月 初版

◎ 本書所附演奏音檔QR Code，若遇連結失效或無法正常開啟等情形，
請與本公司聯繫反應，我們將提供正確連結給您，謝謝。